親子同樂 最好玩!

立體 組合摺紙

新宮文明◎著

賴純如◎譯

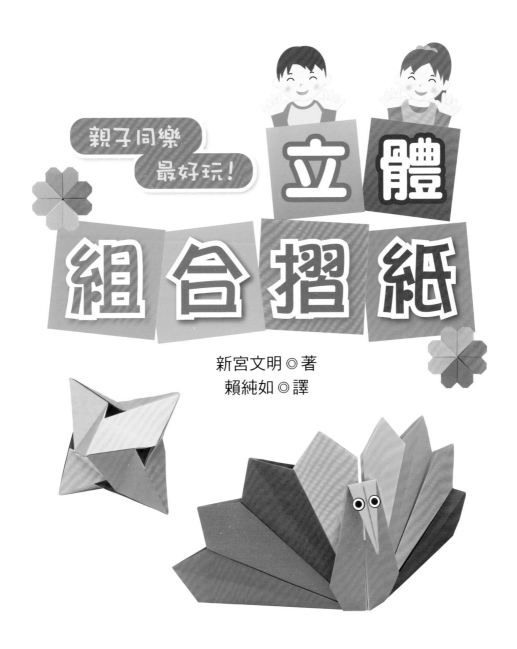

漢欣文化事業有限公司
Han Shin Cultural Enterprise Co., Ltd.

目次

PART 1
趣味組合摺紙

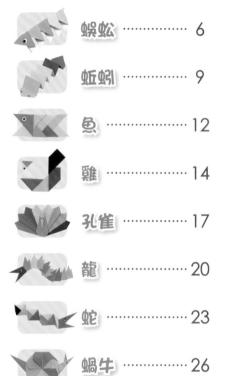

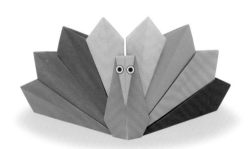

以一張紙來製作的摺紙作品雖然依舊人氣不減，但最近特別受到矚目的則是在歐洲也很受到歡迎的「組合摺紙」。

可稱為組合摺紙基礎的「薗部式組合」（由薗部光伸先生所提案的組合摺紙），其原型出自於江戶時代，近幾年來被歐洲國家的數學課程所採納，因而大受歡迎。這也反映出了摺紙對教育是有良好影響的。就連影音網站等也經常有人會將摺紙影片上傳，我想這是因為雖然每個組件摺起來並不困難，但是插入方式及組合方式並不易說明，只靠摺紙圖會難以理解的關係吧！

本書要介紹的是，起源於日本江戶時代的組合摺紙所延伸出來的獨創作品「多面組合摺紙」，以及我個人所發想的全新組合摺紙「趣味組合摺紙」。「趣味組合摺紙」的主題是歡樂、可愛、多采多姿，就連年幼的小朋友也能製作完成。此外，我還在一般常見的摺紙作品中加入了藝術感，可說是我個人的自信之作。

今後，我希望能將這樣的組合摺紙從日本逐漸推廣到世界各地。也請各位一起來享受這個全新的組合摺紙世界吧！

新宮文明

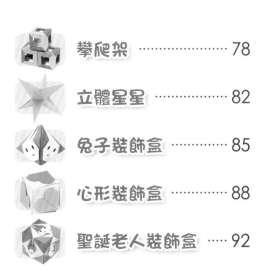

PART 2 多面組合摺紙

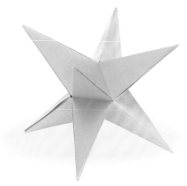

本書的**特色**及**基礎摺法**

什麼是組合摺紙？

趣味組合摺紙
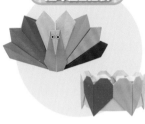

多面組合摺紙
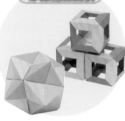

「組合摺紙」是指將相同形狀的單位（組件）幾個組合在一起，做成一個作品的摺紙。一般來說是指形狀像「彩球」一樣的作品，但在本書中，也會介紹動物或飾品等範圍廣泛的作品。

難易度符號

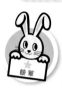
簡單 ★

普通 ★★

困難 ★★★

在每個作品名稱的旁邊都會標示難易度符號。要挑選製作作品時，不妨加以參考

★ 簡單	……………小學低年級
★★ 普通	…………小學中年級
★★★ 困難	……小學高年級以上

基礎摺法

依照虛線摺疊

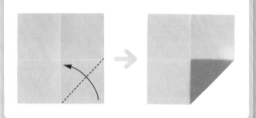

依照虛線往後摺

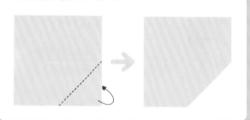

壓出摺線

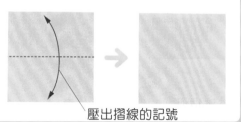

壓出摺線的記號

依照虛線做階梯摺

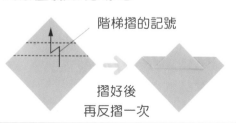

階梯摺的記號

摺好後
再反摺一次

順利組合摺紙組件的方法

確實地壓出摺線

將紙張的邊緣對齊來摺。如果沒有確實地摺好，接下來就不能組合出漂亮的作品了。

準備好所有的組件

將該作品所需的組件在組合前就全部準備好。

確實地插入

組件要確實地插入內側。如果很容易鬆開的話，不妨塗上黏膠，或是在背面貼上膠帶等，牢牢地固定吧！

翻面

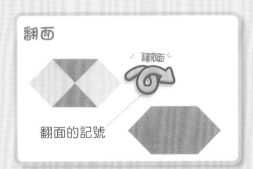

翻面的記號

依照虛線向內壓摺

依照虛線壓出摺線後，摺入內側

向內壓摺的記號

改變方向

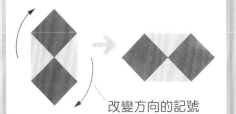

改變方向的記號

打開壓平

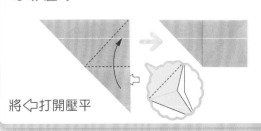

將 ⇦ 打開壓平

蜈蚣

用紙

15×15cm　5張

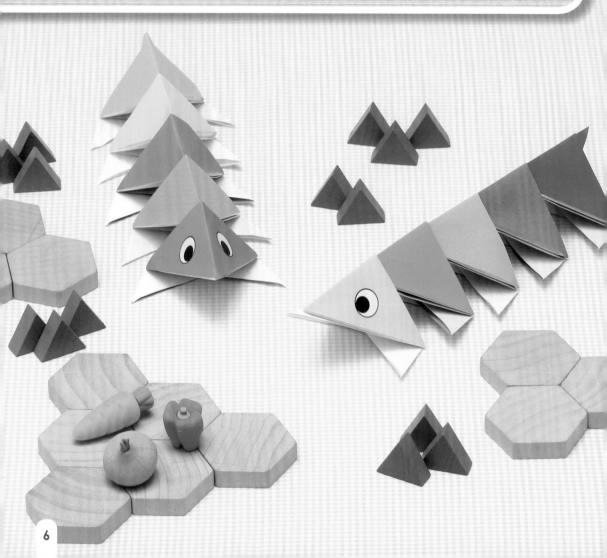

組件的摺法

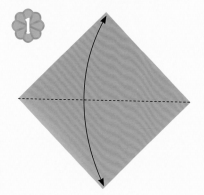

1

上下對摺，
壓出摺線後還原。

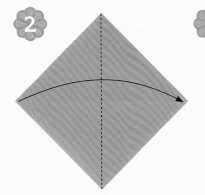

2

左右對摺。

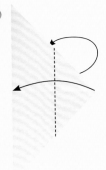

3

尖角對齊邊線
摺疊。背面也
相同。

4

尖角稍微超出
邊線地摺疊。
背面不用摺。

5

對摺，壓出摺線
後還原。

6

對齊中央線
摺疊。

7

交互重疊，
成為立體狀。
請參見相片。

放大

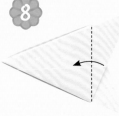

8

2張一起摺疊。

9

摺好的模樣。

翻面

組件
完成了！

組合方法

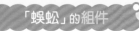

「蜈蚣」的組件

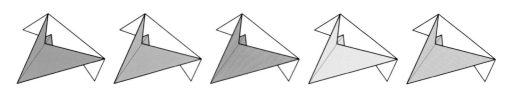

準備5個不同顏色的組件。

打開縫隙，
插入尖端的部分。

正在插入的模樣。

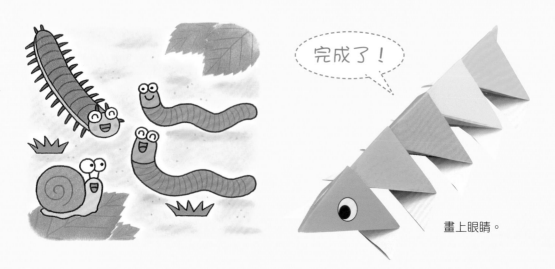

完成了！

畫上眼睛。

蚯蚓

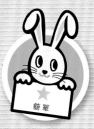

用紙

15×15cm 3張

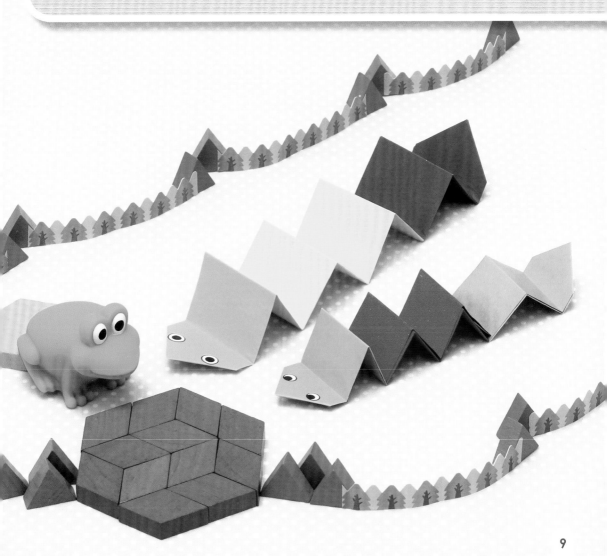

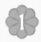

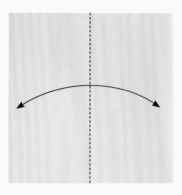

左右對摺，
壓出摺線後還原。

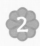

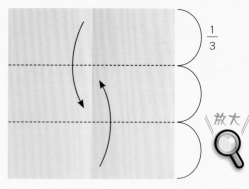

$\frac{1}{3}$

放大

在3分之1處摺疊。

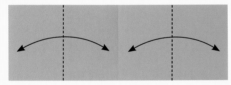

對齊中央線，
壓出摺線後還原。

做階梯摺。

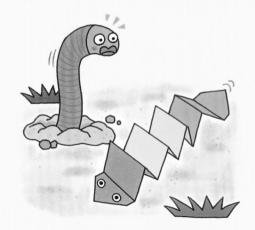

組件
完成了！

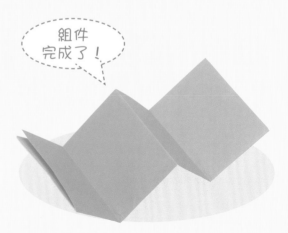

「蚯蚓」的組件

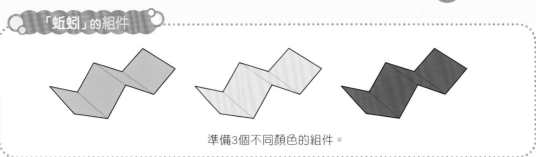

準備3個不同顏色的組件。

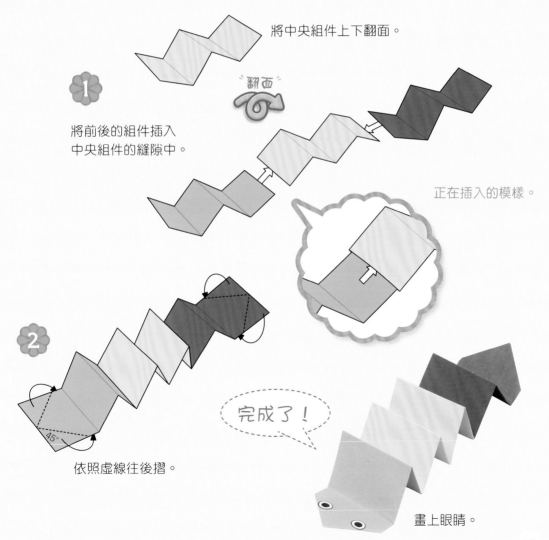

將中央組件上下翻面。

1 將前後的組件插入中央組件的縫隙中。

翻面

正在插入的模樣。

2 依照虛線往後摺。

45°

完成了！

畫上眼睛。

魚

用紙

7.5×7.5cm 8張

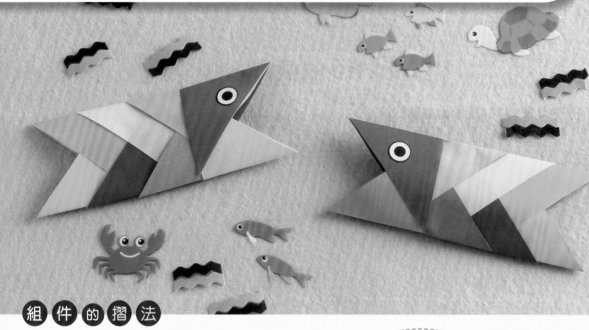

組件的摺法

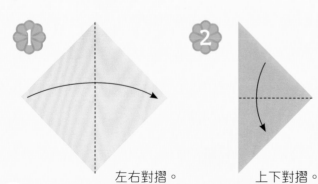

1

左右對摺。

2

上下對摺。

組件
完成了！

組合方法

「魚」的組件

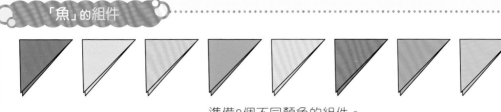

準備8個不同顏色的組件。

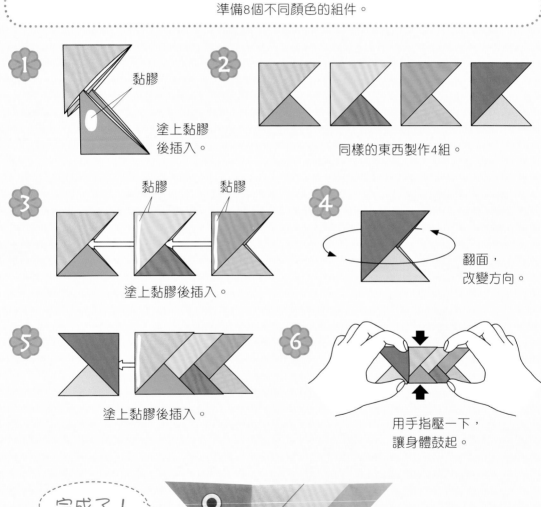

① 黏膠

塗上黏膠後插入。

② 同樣的東西製作4組。

③ 黏膠 黏膠

塗上黏膠後插入。

④ 翻面，改變方向。

⑤ 塗上黏膠後插入。

⑥ 用手指壓一下，讓身體鼓起。

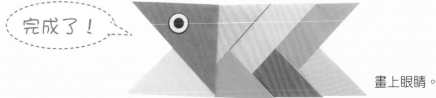

完成了！

畫上眼睛。

雞

用紙

7.5×7.5cm 6張

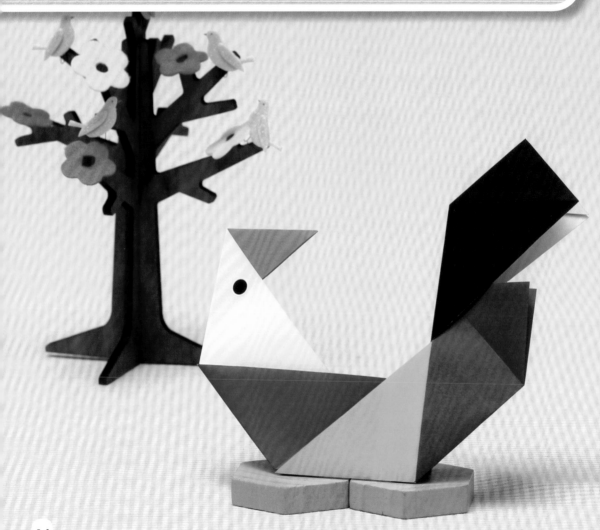

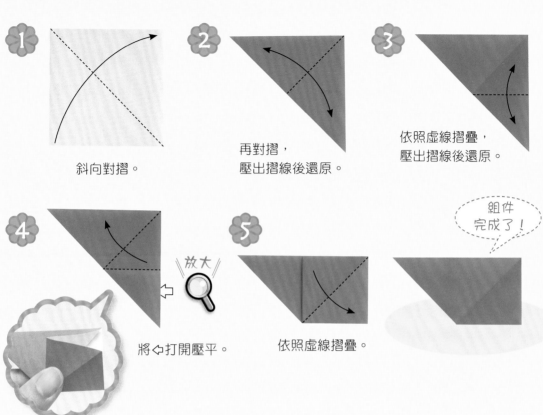

① 斜向對摺。

② 再對摺，
壓出摺線後還原。

③ 依照虛線摺疊，
壓出摺線後還原。

④ 放大
將⇦打開壓平。

⑤ 依照虛線摺疊。

組件
完成了！

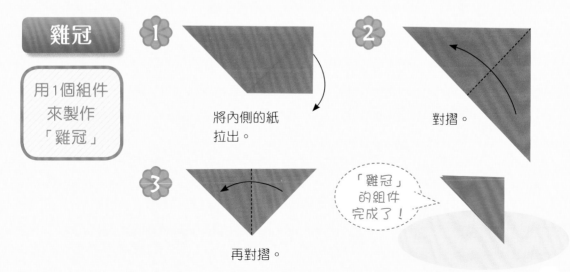

雞冠

用1個組件
來製作
「雞冠」

① 將內側的紙
拉出。

② 對摺。

③ 再對摺。

「雞冠」
的組件
完成了！

組合方法

「雞」的組件

準備6個不同顏色的組件（其中1個當成「雞冠」）。

1

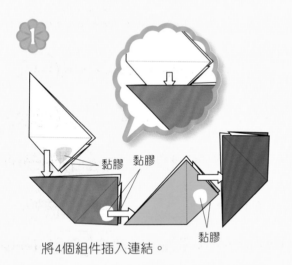

黏膠　黏膠

黏膠

將4個組件插入連結。

2

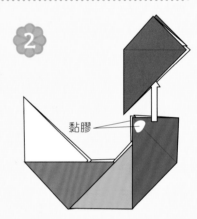

黏膠

套上「尾羽」的部分。

3

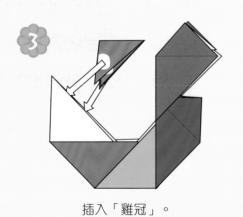

插入「雞冠」。

完成了！

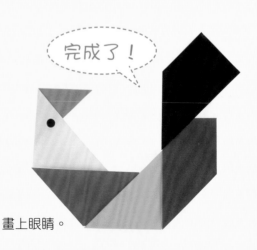

畫上眼睛。

孔雀

用紙

15×15cm 9張

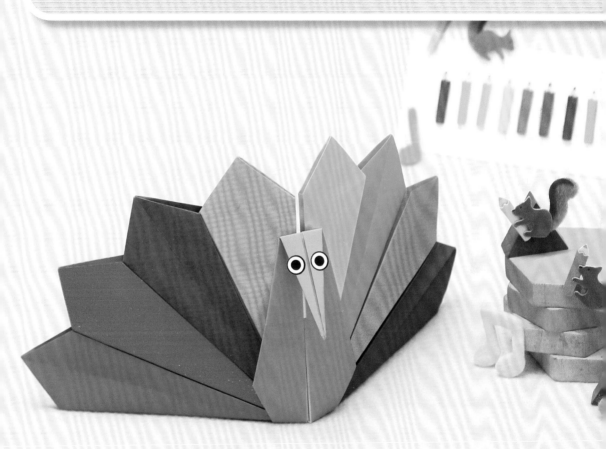

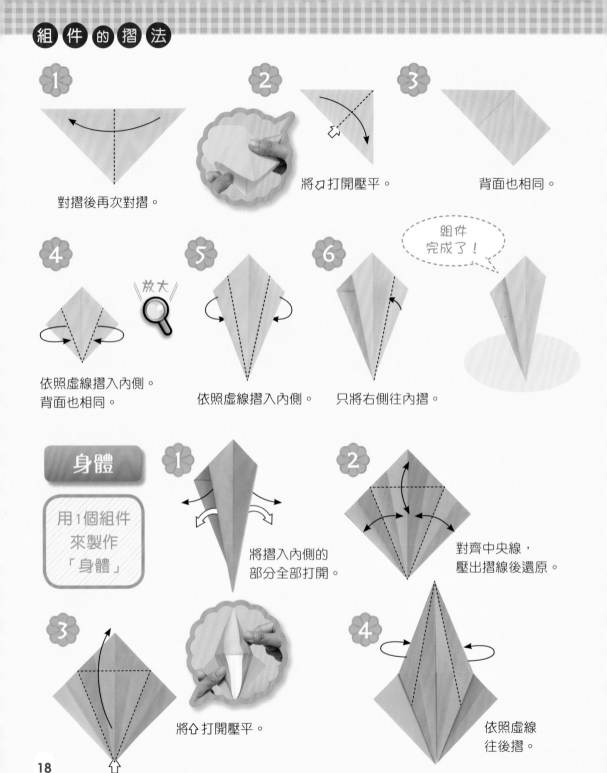

1

對摺後再次對摺。

2

3

將☌打開壓平。

背面也相同。

4

放大

依照虛線摺入內側。
背面也相同。

5

依照虛線摺入內側。

6

只將右側往內摺。

組件
完成了！

身體

用1個組件
來製作
「身體」

1

將摺入內側的
部分全部打開。

2

對齊中央線，
壓出摺線後還原。

3

將⇧打開壓平。

4

依照虛線
往後摺。

「孔雀」的組件

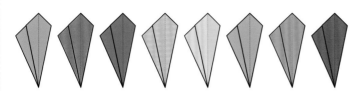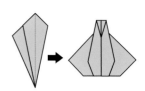

準備9個不同顏色的組件（其中1個當成「身體」）。

1

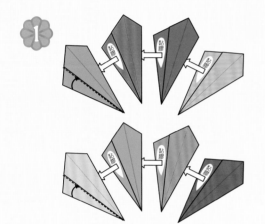

將組件4個4個連接起來，
最左邊依照虛線摺入內側。

2

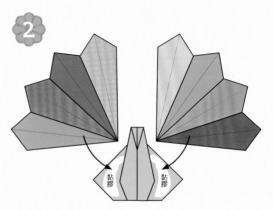

將組件黏貼在「身體」上。

5

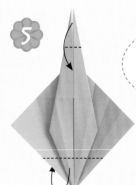

「身體」
的組件
完成了！

依照虛線將上面往
下摺，下面往後摺。

完成了！

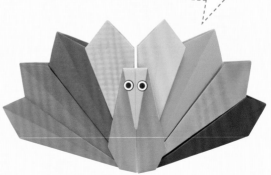

畫上眼睛。

19

龍

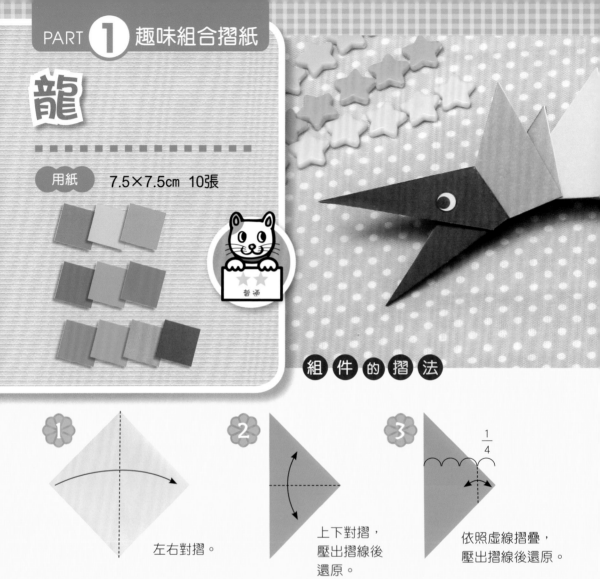

用紙 7.5×7.5cm 10張

★★★ 普通

組件的摺法

1. 左右對摺。

2. 上下對摺，壓出摺線後還原。

3. 1/4 依照虛線摺疊，壓出摺線後還原。

4. 依照虛線摺疊。 放大

5. 對摺。

組件完成了！

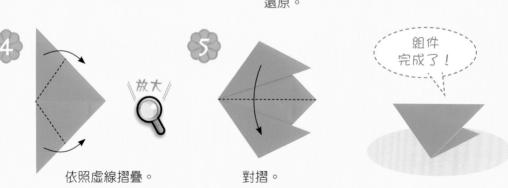

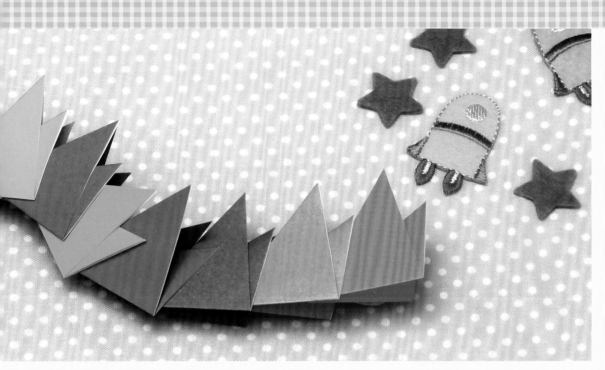

頭部

用1個組件
來製作
「頭部」

1 將摺好的組件
打開。

2 對齊中央線
摺疊。

3 對齊中央線
摺疊。

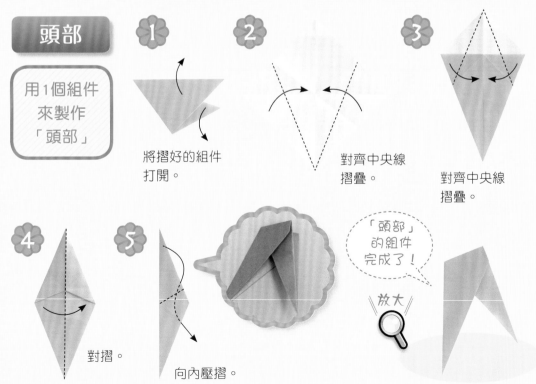

4 對摺。

5 向內壓摺。

「頭部」
的組件
完成了！

放大

組合方法

「龍」的組件

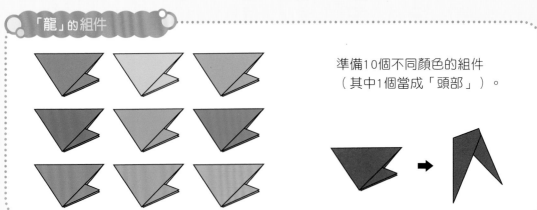

準備10個不同顏色的組件
（其中1個當成「頭部」）。

1 先準備好「頭部」，
插入塗上黏膠的組件。

2 將「龍」的身體組件
稍微改變一下插入的
角度，做成波浪狀。

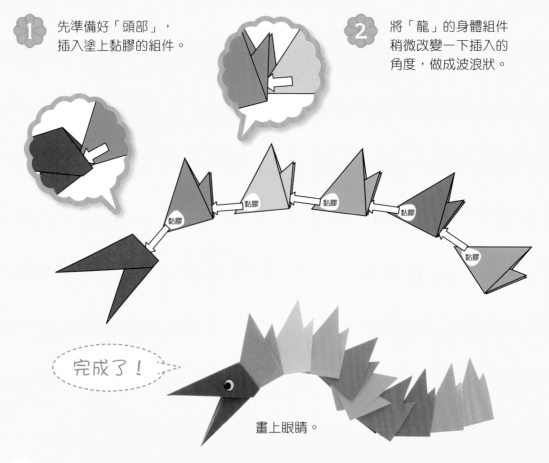

完成了！

畫上眼睛。

22

蛇

7.5×7.5cm 7張

普通

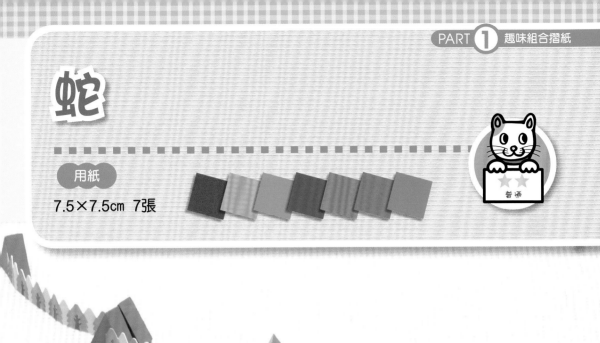

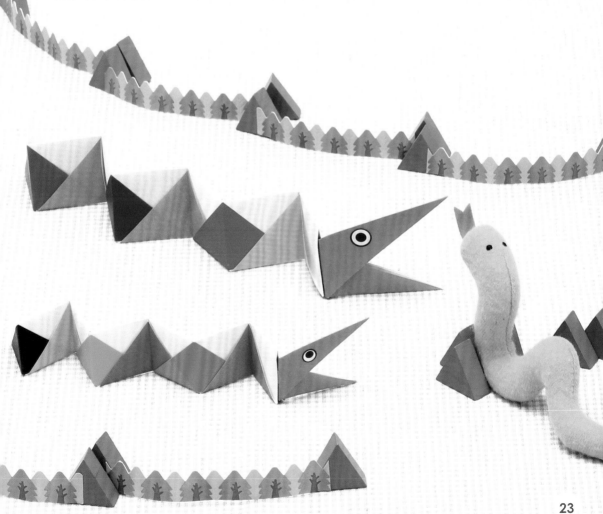

組件的摺法

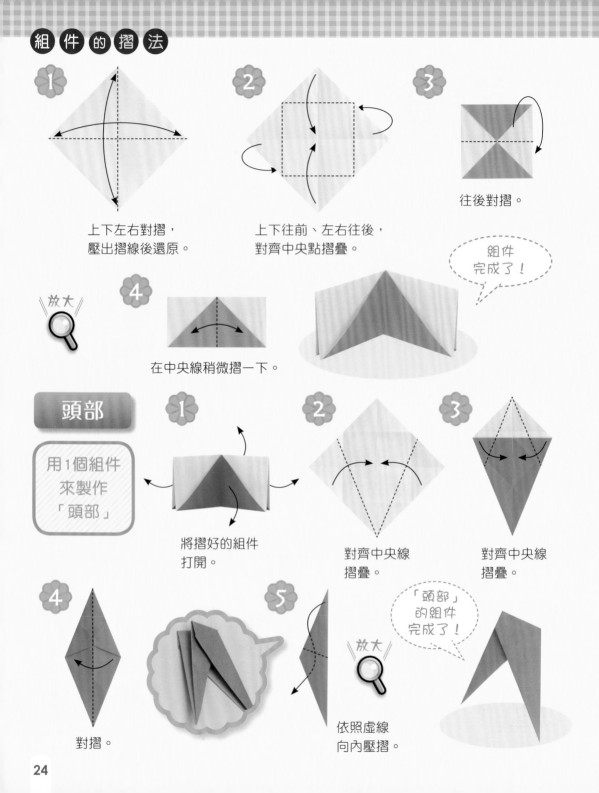

1

上下左右對摺，
壓出摺線後還原。

2

上下往前、左右往後，
對齊中央點摺疊。

3

往後對摺。

組件
完成了！

放大

4

在中央線稍微摺一下。

頭部

用1個組件
來製作
「頭部」

1

將摺好的組件
打開。

2

對齊中央線
摺疊。

3

對齊中央線
摺疊。

4

對摺。

5

放大

「頭部」
的組件
完成了！

依照虛線
向內壓摺。

「蛇」的組件

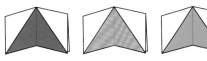 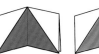 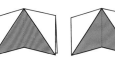

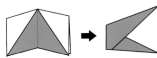

準備7個不同顏色的組件
（其中1個當成「頭部」）。

①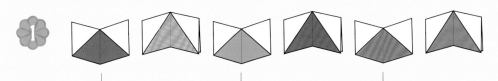

將相鄰的組件前後翻面地排列。

②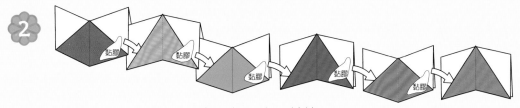

塗上黏膠，插入連接。

③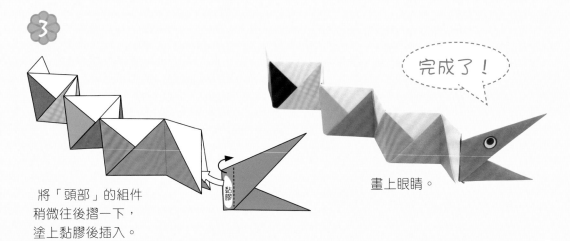

完成了！

將「頭部」的組件
稍微往後摺一下，
塗上黏膠後插入。

畫上眼睛。

蝸牛

用紙

7.5×7.5cm 18張

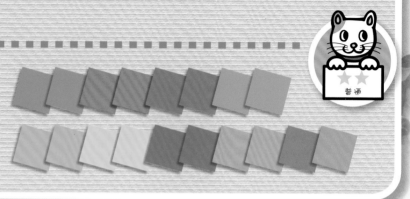

組件的摺法

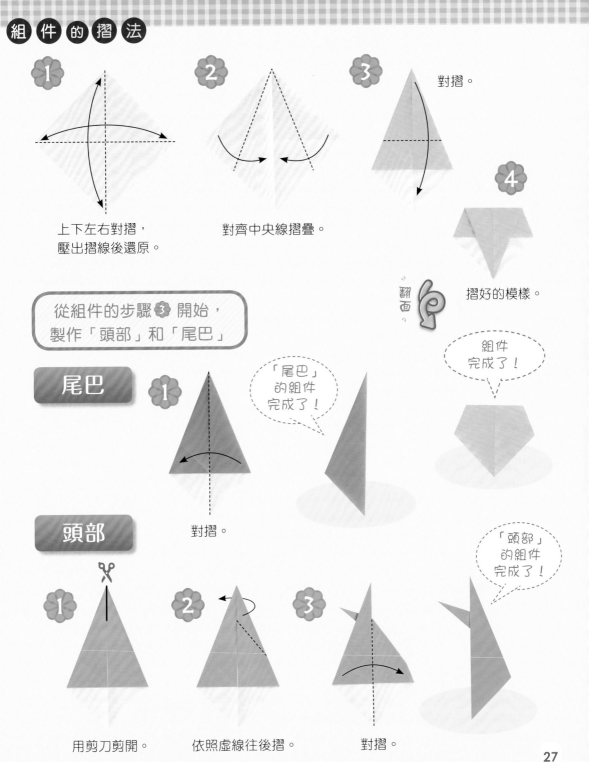

1 上下左右對摺，壓出摺線後還原。

2 對齊中央線摺疊。

3 對摺。

4 摺好的模樣。

翻面

組件完成了！

從組件的步驟 **3** 開始，製作「頭部」和「尾巴」

尾巴

1 對摺。

「尾巴」的組件完成了！

頭部

1 用剪刀剪開。

2 依照虛線往後摺。

3 對摺。

「頭部」的組件完成了！

「蝸牛」的組件

準備16個不同顏色的組件，
以及「頭部」和「尾巴」的組件。

1

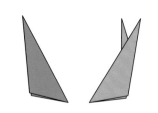

翻面

將組件翻面，
塗上黏膠後插入。

2

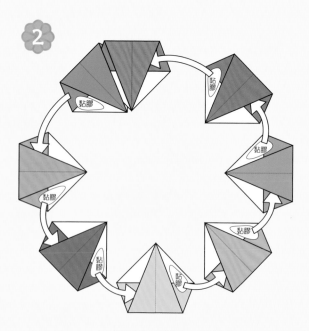

以相同方式插入8個組件，
做成圓形。

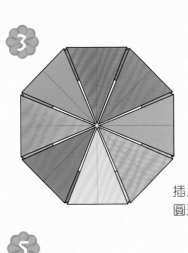

插入後做成
圓形的模樣。

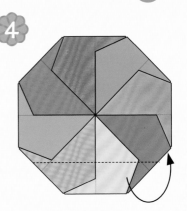

依照虛線往後摺。

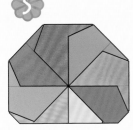

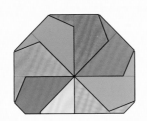

再做一個反方向的組合，
當成「正面」和「反面」。

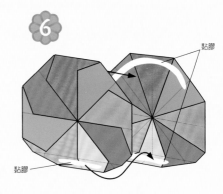

黏膠

黏膠

如圖般塗上黏膠，
黏合「正面」和「反面」。

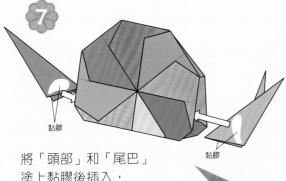

黏膠

黏膠

將「頭部」和「尾巴」
塗上黏膠後插入，
黏合固定。

完成了！

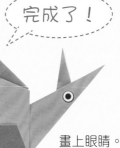

畫上眼睛。

刺蝟

用紙

15×15cm 7張

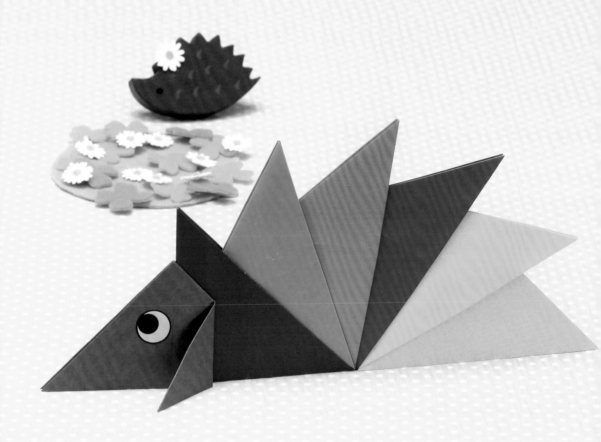

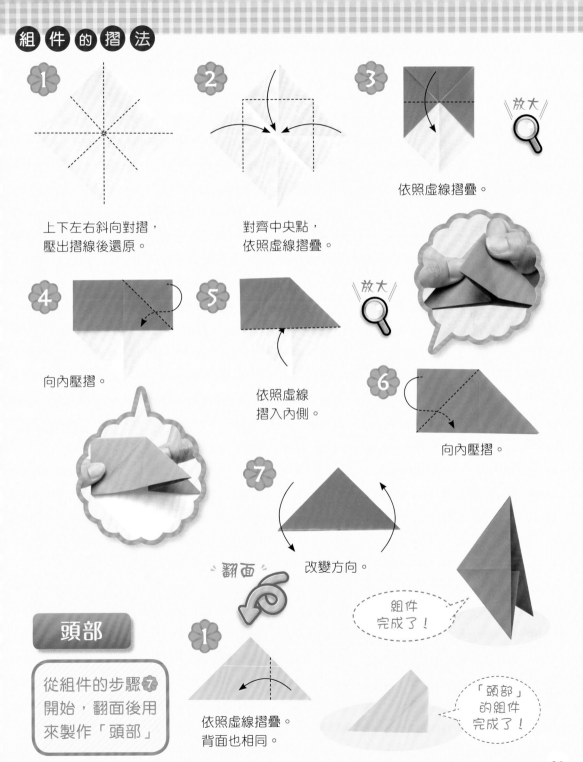

1 上下左右斜向對摺，壓出摺線後還原。

2 對齊中央點，依照虛線摺疊。

3 依照虛線摺疊。

放大

4 向內壓摺。

5 依照虛線摺入內側。

放大

6 向內壓摺。

7 改變方向。

組件完成了！

翻面

頭部

從組件的步驟 **7** 開始，翻面後用來製作「頭部」

1 依照虛線摺疊。背面也相同。

「頭部」的組件完成了！

「刺蝟」的組件

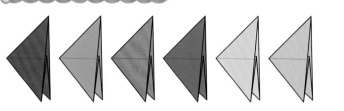 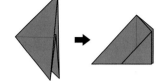

準備7個不同顏色的組件（其中1個當成「頭部」）。

1 塗上黏膠後插入。

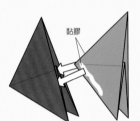

黏膠

2 將剩下的4個組件也插入。

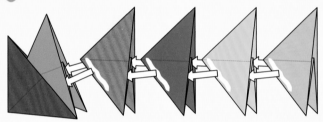

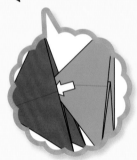

3 塗上黏膠後插入「頭部」。

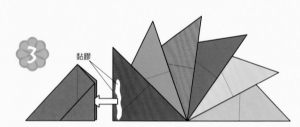

黏膠

4

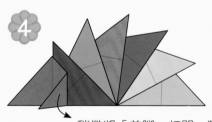

稍微將「前腳」打開一點。

完成了！

畫上眼睛。

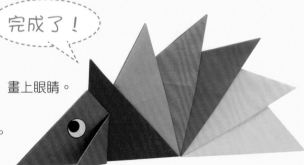

幸運草

用紙

7.5×7.5cm 4張

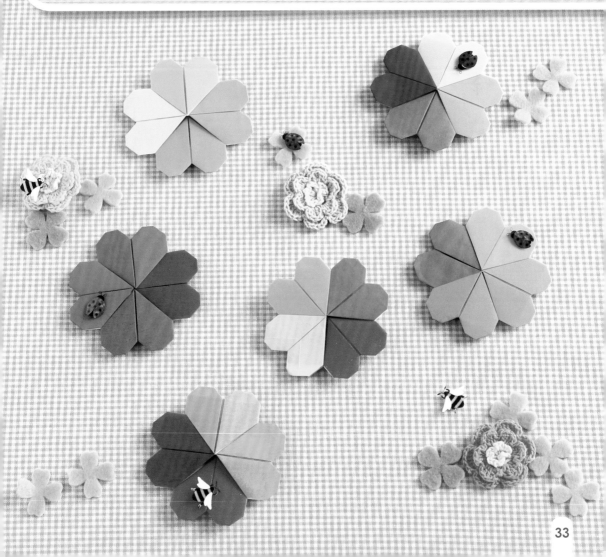

1

上下左右對摺，
壓出摺線後還原。

2

對齊中央線摺疊。

3

依照虛線對齊中央線
往後摺。

4

對摺，並將後面
的袋口壓平。

5

摺疊上面的尖角。
下面兩邊對齊中央線摺疊。

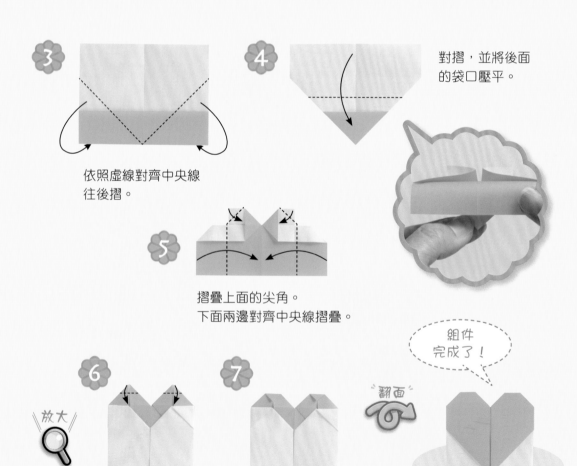

6

放大

上面的角稍微往下摺。

7

摺好的模樣。

翻面

組件
完成了！

「幸運草」的組件

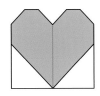 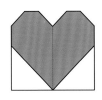 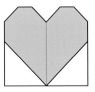 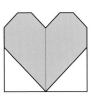

準備4個不同
顏色的組件。

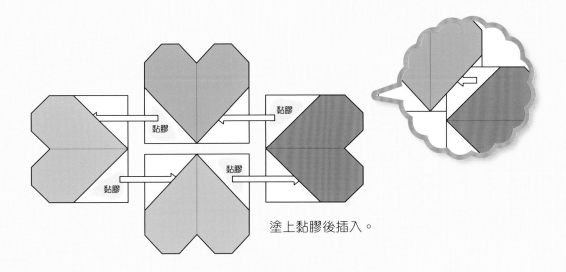

黏膠

黏膠

黏膠

黏膠

塗上黏膠後插入。

完成了！

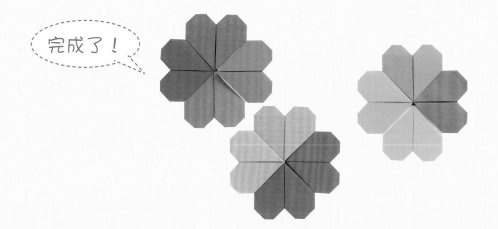

筆頭菜

用紙　7.5×7.5cm　13張

簡單

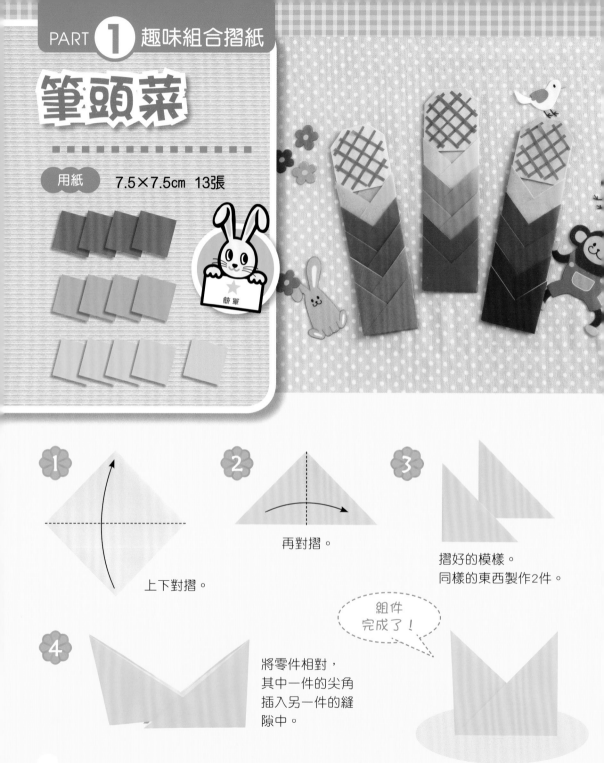

1
上下對摺。

2
再對摺。

3
摺好的模樣。
同樣的東西製作2件。

4
將零件相對，
其中一件的尖角
插入另一件的縫
隙中。

組件
完成了！

36

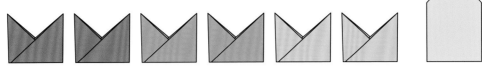

準備2件一組、不同顏色的6對組件，以及1個當成「頭部」的組件。

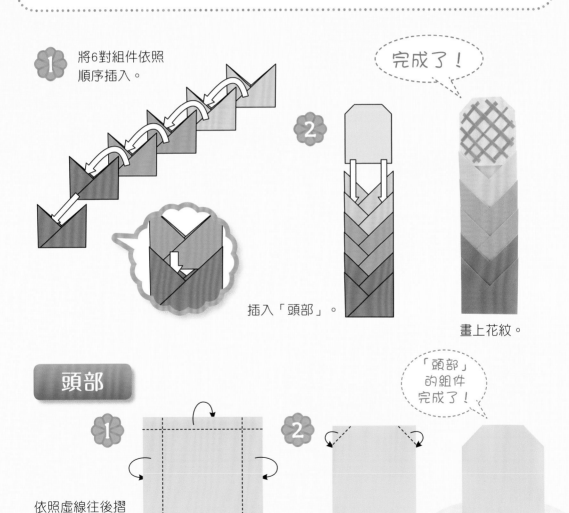

① 將6對組件依照順序插入。

完成了！

② 插入「頭部」。

畫上花紋。

頭部

「頭部」的組件完成了！

① 依照虛線往後摺（左右要對齊組件的寬度來摺）。

② 依照虛線往後摺。

聖誕樹

①用紙　15×15cm　4張

②用紙　15×15cm　5張
（以2cm為單位遞減）

普通

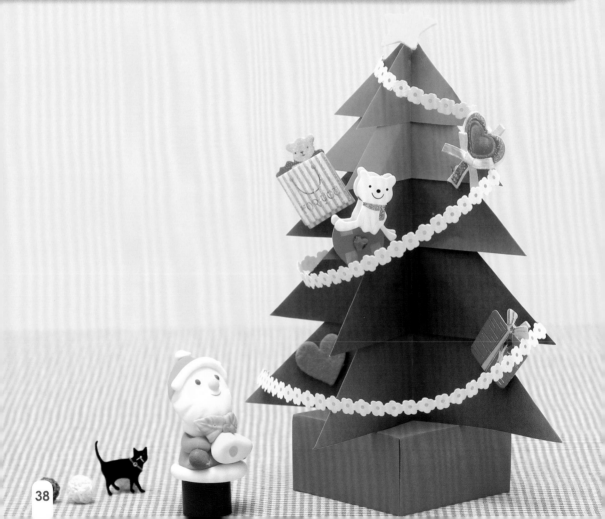

組件的摺法

① 上下對摺。

② 再對摺。

③ 將 ⇧ 打開壓平。

④ 摺好的模樣。

翻面

⑤ 將 ⇧ 打開壓平。

組件完成了!

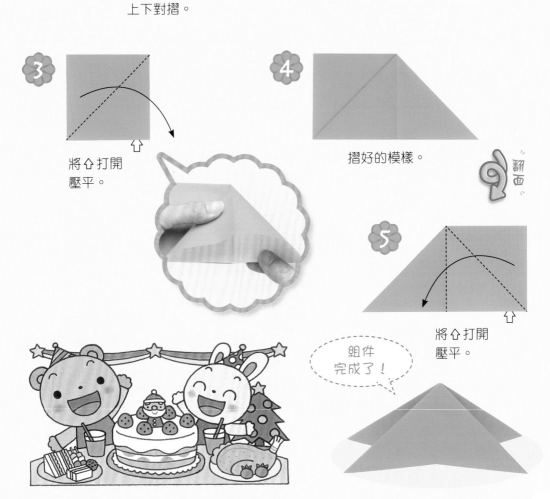

組合方法

「聖誕樹①」的組件

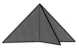

準備4個不同顏色的組件。

「聖誕樹②」的組件

準備5個不同顏色、大小相異的組件。

聖誕樹①

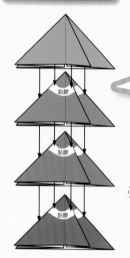

在組件上部塗上黏膠，依照順序插入。

聖誕樹①
完成了！

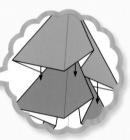

聖誕樹②

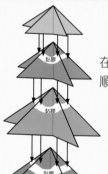

在大組件上依照順序插入小組件。

聖誕樹②
完成了！

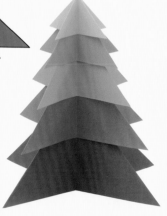

盒子 可以作為「聖誕樹」的盆器。

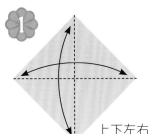

1

上下左右對摺，
壓出摺線後還原。

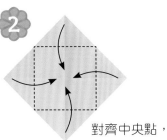

2

對齊中央點，
依照虛線摺疊。

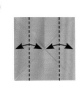

3

對齊中央線，
壓出摺線後還原。

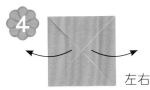

4

左右打開。

5

對齊中央線摺疊。

放大

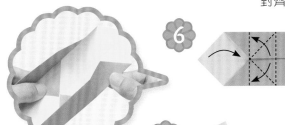

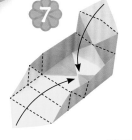

6

依照虛線摺疊，
加以組合。

7

貼上小張的
摺紙作品等，
作為裝飾。

完成了！

翻面

將「盒子」翻面，
放上聖誕樹。

聖誕花環

用紙

15×15cm 8張

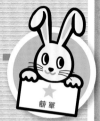

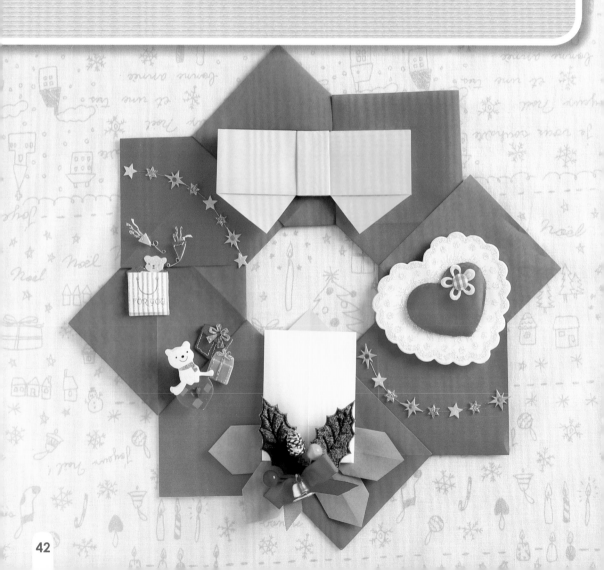

組件的摺法

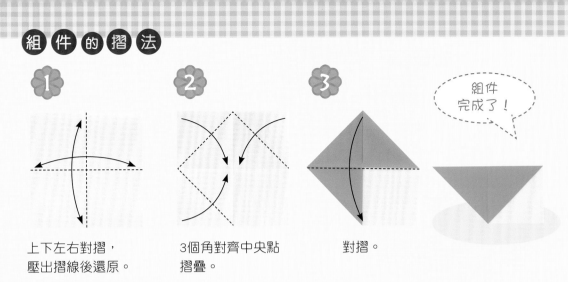

1 上下左右對摺，壓出摺線後還原。

2 3個角對齊中央點摺疊。

3 對摺。

組件完成了！

「花環」的組件

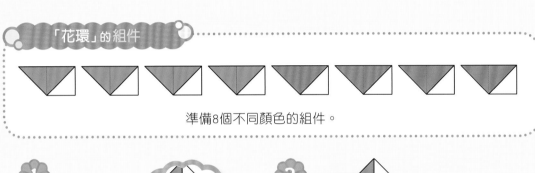

準備8個不同顏色的組件。

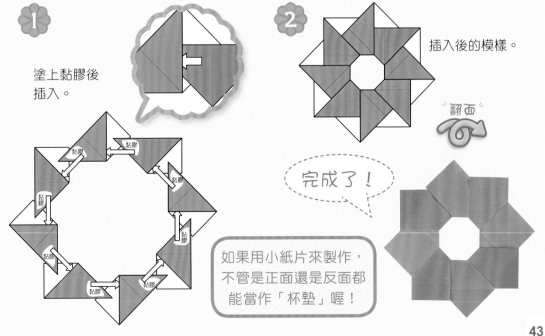

1 塗上黏膠後插入。

2 插入後的模樣。

翻面

完成了！

如果用小紙片來製作，不管是正面還是反面都能當作「杯墊」喔！

花環的裝飾 貼在花環上作為裝飾吧！

冬青 「冬青」要用7.5cm×7.5cm的色紙來摺。

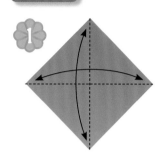

1

上下左右對摺，
壓出摺線後還原。

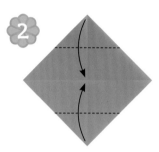

2

對齊中央點，
依照虛線摺疊。

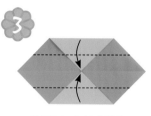

3

對齊中央線摺疊。

放大

4

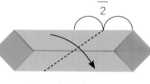

$\frac{1}{2}$

依照虛線摺疊。

5

依照虛線摺疊。

完成了！

蠟燭

放大

1

上下左右對摺，
壓出摺線後還原。

2

對齊中央點，
依照虛線摺疊。

3

依照虛線摺疊。

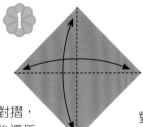

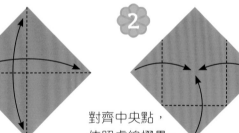

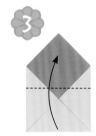

4

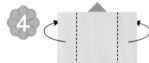

對齊中央線，
依照虛線往後摺。

完成了！

蝴蝶結

上下左右對摺，
壓出摺線後還原。

對齊中央線摺疊。

 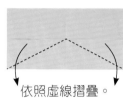

依照虛線摺疊。

 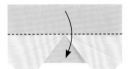

依照虛線摺疊。

放大

依照虛線做階梯摺。

 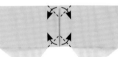

依照虛線摺疊。

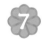

摺好的模樣。

 翻面

完成了！

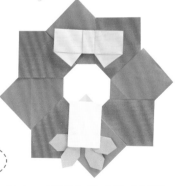

貼在43頁製作完成的「花環」
上吧！也可以貼上可愛的貼紙
或是剪成圓形或四角形的紙片
作為裝飾喔！

彩色手環

用紙　7.5×7.5cm　6張

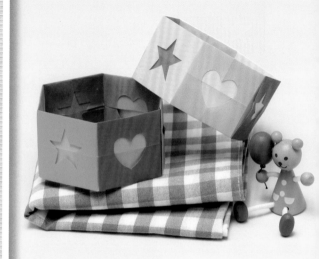

組件的摺法

① 上下左右對摺，壓出摺線後還原。

② 對齊中央線摺疊。

放大

③ 右邊對齊中央線摺疊。

④ 剪開粗線處。

⑤ 將下面的紙往右打開。

組合方法

「彩色手環」的組件

準備不同顏色的
「心形」和「星形」
組件各3個。

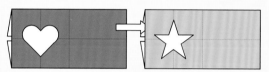

完成了！

將「心形」組件插入「星形」組件中。

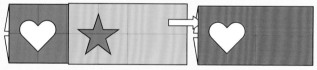

將「心形」和「星形」依序交互插入，做成環狀
（手腕套不進去時，可以增加組件）。

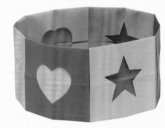

容易鬆脫時，請在
內側用膠帶固定。

「心形」
的組件
完成了！

「星形」
的組件
完成了！

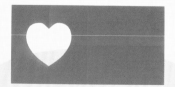

製作3個「心形」的組件。

在步驟④時如圖般裁剪，
就能做出「星形」的組件。

製作3個「星形」的組件。

十字手環

用紙　7.5×3.75cm　8張
（15×15cm　1張）

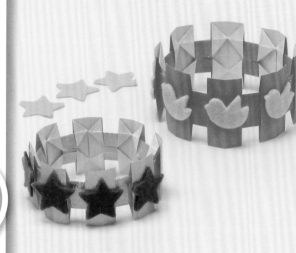

組件的摺法

將15×15cm的一般色紙先裁成4分之1
大小後，再對半裁開來使用。

上下左右對摺，壓出摺線後還原。

對齊中央線摺疊。

對齊中央線
摺疊。

全部打開。

依照虛線做階梯摺。

組合方法

「十字手環」的組件

準備8個組件。

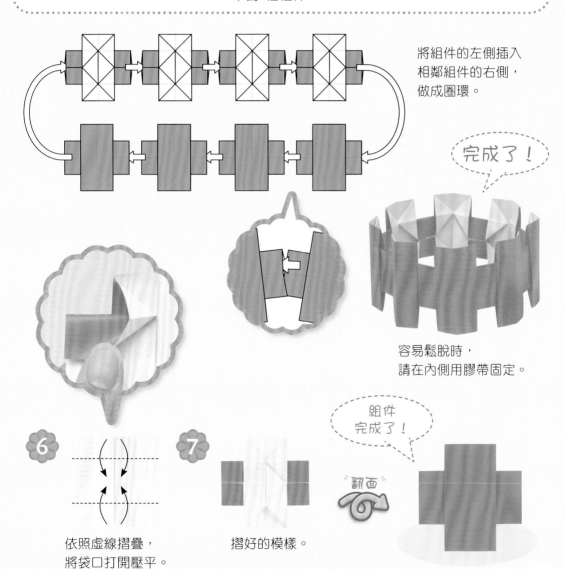

將組件的左側插入
相鄰組件的右側,
做成圈環。

完成了!

容易鬆脫時,
請在內側用膠帶固定。

組件
完成了!

6 依照虛線摺疊,
將袋口打開壓平。

7 摺好的模樣。

翻面

49

心形手環

用紙　7.5×7.5cm 5張

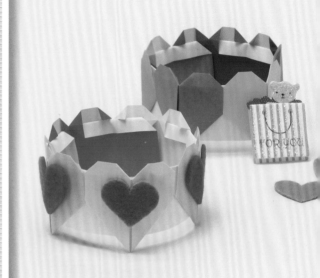

組件的摺法

①

上下左右對摺，
壓出摺線後還原。

②

對齊中央線摺疊。

③

依照虛線往後摺。

④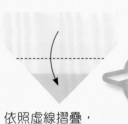

依照虛線摺疊，
將袋口打開壓平。

⑤ 放大

依照虛線摺疊。

組合方法

「心形手環」的組件

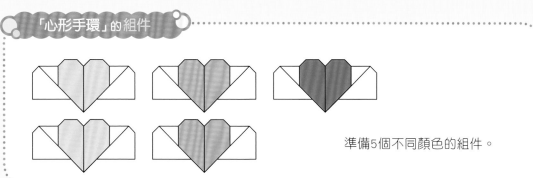

準備5個不同顏色的組件。

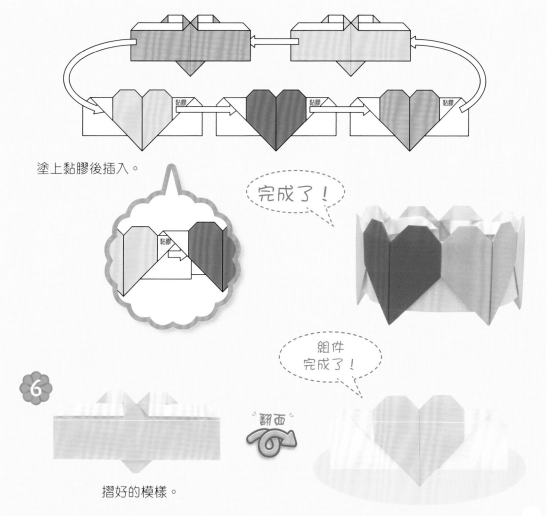

塗上黏膠後插入。

完成了！

組件
完成了！

6

摺好的模樣。

翻面

皇冠

簡單

用紙

7.5×7.5cm 8張

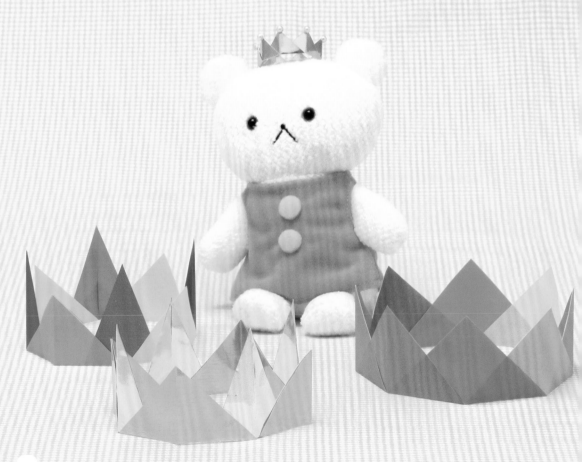

組件的摺法

組件（A）

①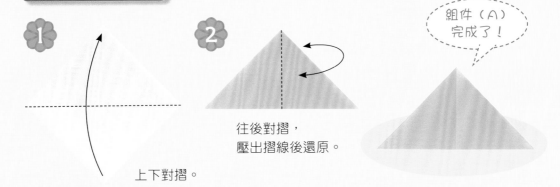

上下對摺。

② 往後對摺，
壓出摺線後還原。

組件（A）
完成了！

組件（B）

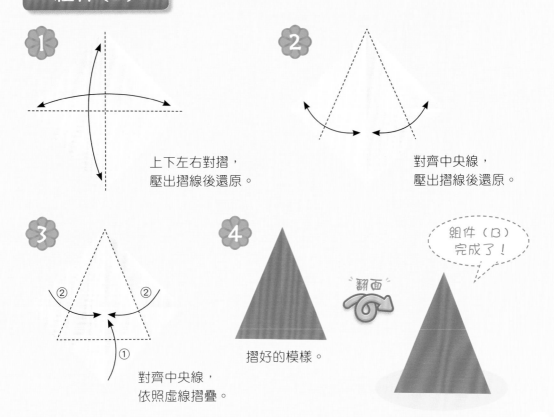

① 上下左右對摺，
壓出摺線後還原。

② 對齊中央線，
壓出摺線後還原。

③ 對齊中央線，
依照虛線摺疊。

④ 摺好的模樣。

翻面

組件（B）
完成了！

組合方法

「皇冠①」的組件

準備8個不同顏色的組件（A）。

「皇冠②」的組件

準備不同顏色的
組件（A）和
組件（B）各4個。

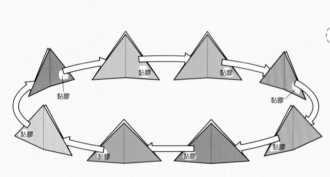

黏膠 黏膠 黏膠 黏膠 黏膠 黏膠 黏膠 黏膠

塗上黏膠後插入。

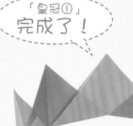

「皇冠①」
完成了！

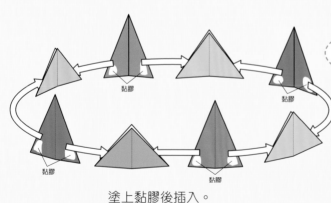

黏膠 黏膠 黏膠 黏膠 黏膠

塗上黏膠後插入。

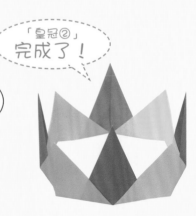

「皇冠②」
完成了！

54

電車

用紙

15×15cm 3張

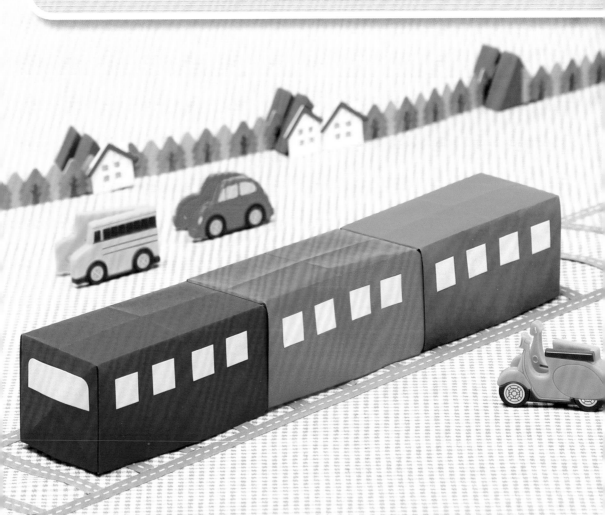

組件 (A)

1
上下左右對摺，
壓出摺線後還原。

2
1.8cm
依照虛線摺疊。

3
1/3
依照虛線摺疊。

4
對齊中央線，
壓出摺線後還原。

5
依照虛線摺疊，
壓出摺線後還原。

6
打開。

7
①
②
利用摺線加以組合。

8
依照虛線摺疊。

9
依照虛線
摺入內側。

11
改變方向。

組件 (A)
完成了！

翻面

10
依照虛線摺疊。

「電車」的組件

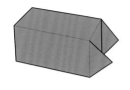 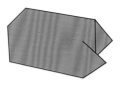 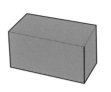

準備不同顏色的
組件（A）2個和
組件（B）1個。

黏膠

黏膠

將突出的部分
插入相鄰組件
的縫隙中。

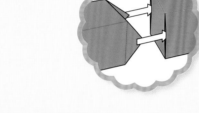

完成了！

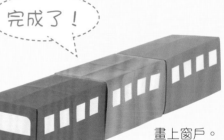

畫上窗戶。

組件（B）

摺到組件（A）的步驟 ⑥ ，
在步驟 ⑦ 時左側的摺法也同右側。

組件（B）
完成了！

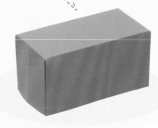

1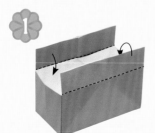

依照虛線摺疊。

2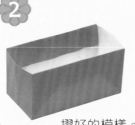

翻面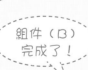

摺好的模樣。

PART ② 多面組合摺紙

三角錐

用紙

15×15cm 4張

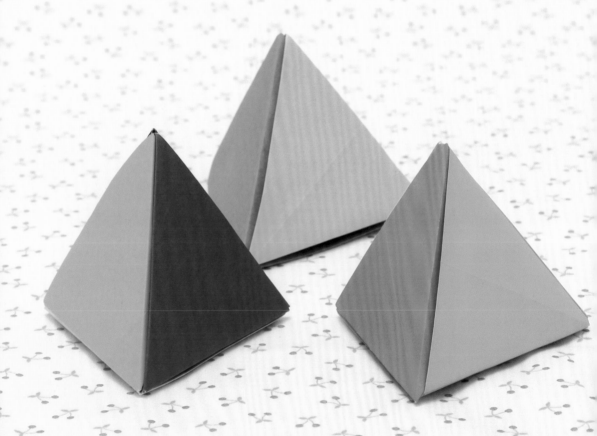

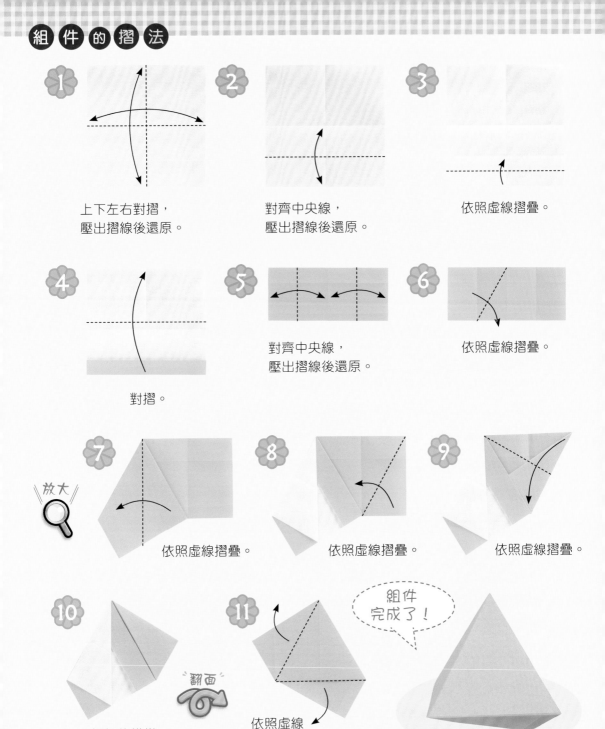

1 上下左右對摺，壓出摺線後還原。

2 對齊中央線，壓出摺線後還原。

3 依照虛線摺疊。

4 對摺。

5 對齊中央線，壓出摺線後還原。

6 依照虛線摺疊。

7 放大 依照虛線摺疊。

8 依照虛線摺疊。

9 依照虛線摺疊。

10 摺好的模樣。

11 翻面 依照虛線稍微往後摺。

組件完成了！

「三角錐」的組件

準備4個不同
顏色的組件。

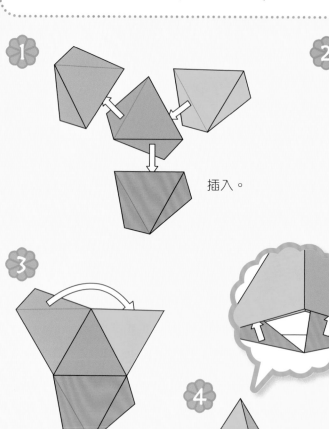

插入。

依照虛線往後摺。

插入上面
的組件。

完成了！

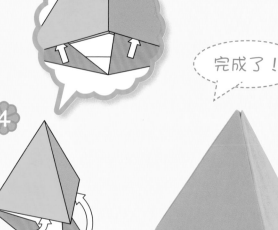

將底部組件插入
上面的組件。

附蓋三角盒

蓋子：用紙
15×15cm 3張

盒子：用紙
14.5×14.5cm 3張

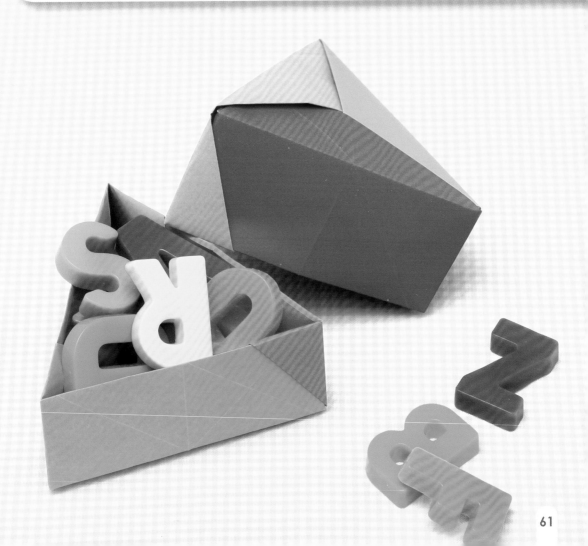

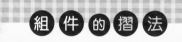

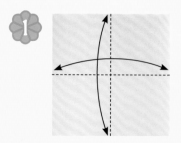

① 上下左右對摺，
壓出摺線後還原。

② 對齊中央線，
壓出摺線後還原。

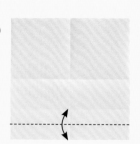

③ 依照虛線摺疊，
壓出摺線後還原。

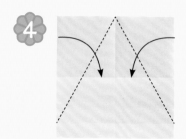

④ 依照虛線摺疊。

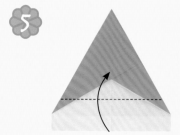

⑤ 依照虛線摺疊。

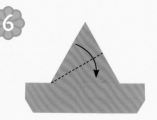

⑥ 依照虛線摺疊。

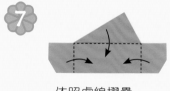

⑦ 依照虛線摺疊，
使其立起。

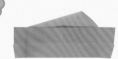

⑧ 摺好的模樣。

翻面

組件
完成了！

組合方法

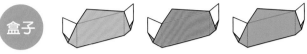

「附蓋三角盒」的組件

盒子

蓋子

準備「盒子」用的組件和
「蓋子」用的組件各3個。

將「蓋子」用的色紙縱
橫裁掉5mm，就能用來
摺「盒子」了。

❶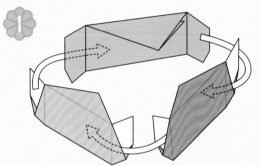

將3個組件面對面排列，
各自插入相鄰的組件中，
加以組合。

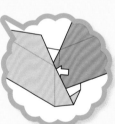

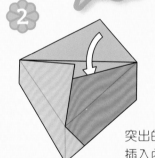

❷

突出的部分
插入內側。

❸

將「蓋子」
蓋在「盒子」上。

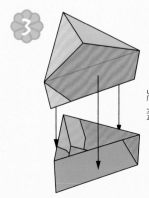

完成了！

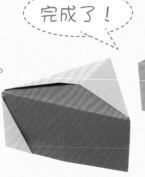

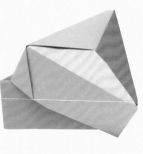

63

PART 2 多面組合摺紙

四方盒

用紙

15×15cm 6張

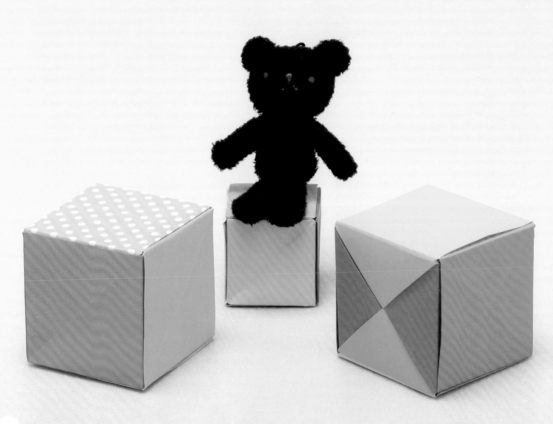

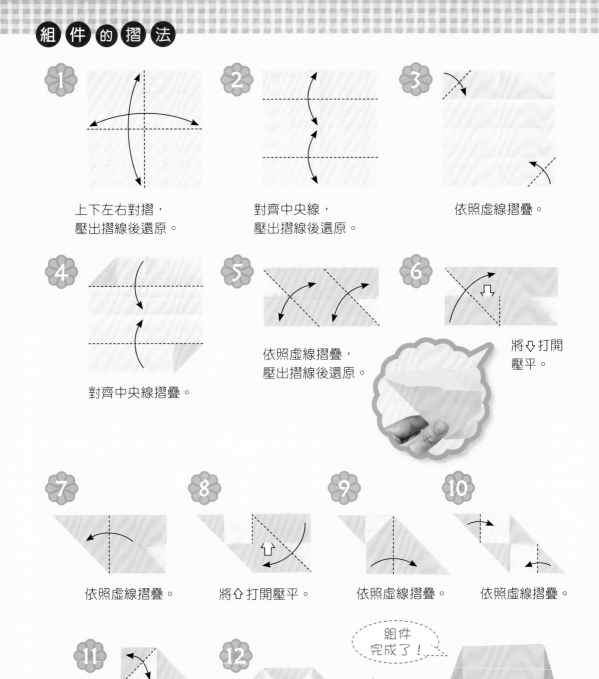

1　上下左右對摺，壓出摺線後還原。

2　對齊中央線，壓出摺線後還原。

3　依照虛線摺疊。

4　對齊中央線摺疊。

5　依照虛線摺疊，壓出摺線後還原。

6　將⇩打開壓平。

7　依照虛線摺疊。

8　將⇧打開壓平。

9　依照虛線摺疊。

10　依照虛線摺疊。

11　依照虛線摺疊，壓出摺線後還原。

12　摺好的模樣。

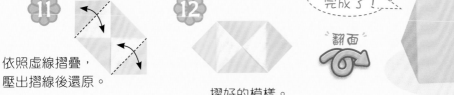

組件完成了！

翻面

組合方法

「四方盒」的組件

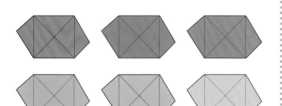

準備6個不同顏色的組件。

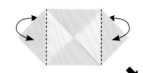

在65頁的步驟⑪往反方向摺疊，就能做出不同的圖案。

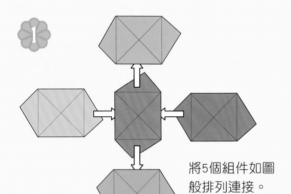

1

將5個組件如圖般排列連接。

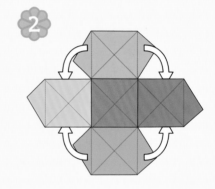

2

如圖般插入組合。

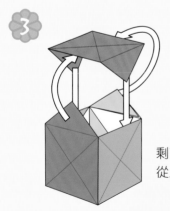

3

剩下的1個組件從上面往下插入。

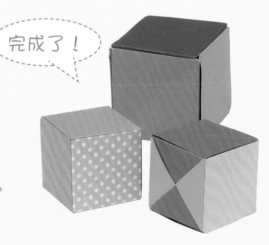

完成了！

66

閃亮星星

用紙

15×15cm 6張

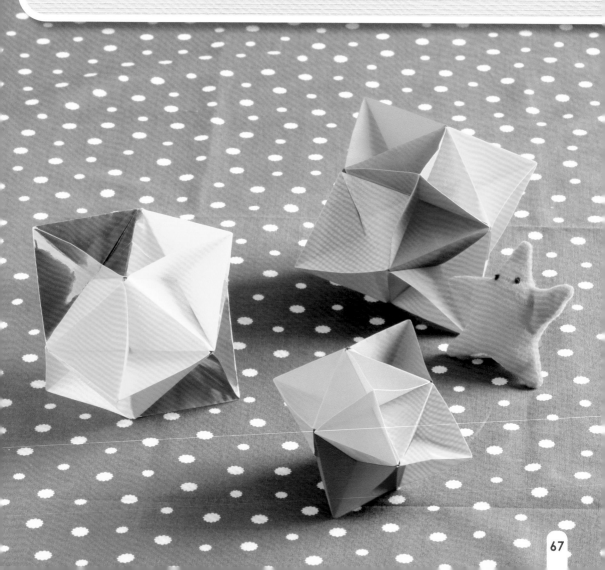

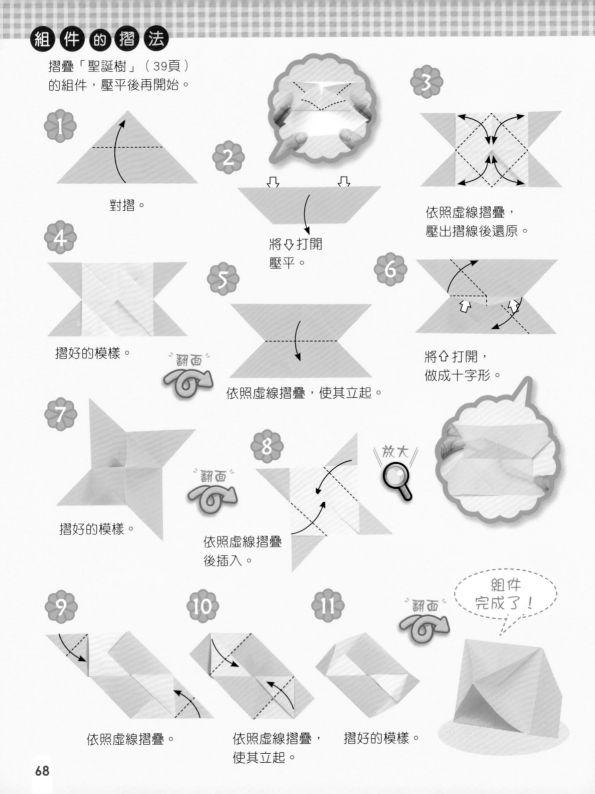

組件的摺法

摺疊「聖誕樹」（39頁）
的組件，壓平後再開始。

1 對摺。

2 將↓打開
壓平。

3 依照虛線摺疊，
壓出摺線後還原。

4 摺好的模樣。

5 依照虛線摺疊，使其立起。

翻面

6 將↑打開，
做成十字形。

7 摺好的模樣。

8 依照虛線摺疊
後插入。

翻面

放大

9 依照虛線摺疊。

10 依照虛線摺疊，
使其立起。

11 摺好的模樣。

翻面

組件
完成了！

「閃亮星星」的組件

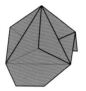 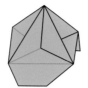 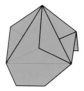 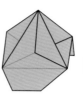 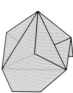 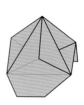

準備6個不同顏色的組件。

1

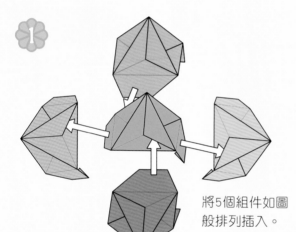

將5個組件如圖
般排列插入。

2

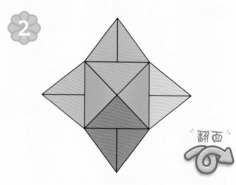

翻面

插入完成的模樣。

3

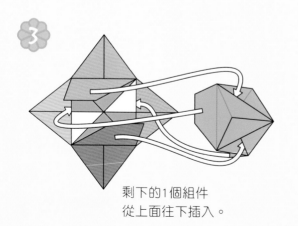

剩下的1個組件
從上面往下插入。

完成了！

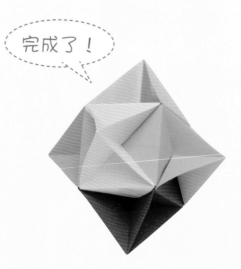

薗部式組合

三角形：用紙	15×15cm	3張
立方體：用紙	15×15cm	6張
24面體：用紙	15×15cm	12張

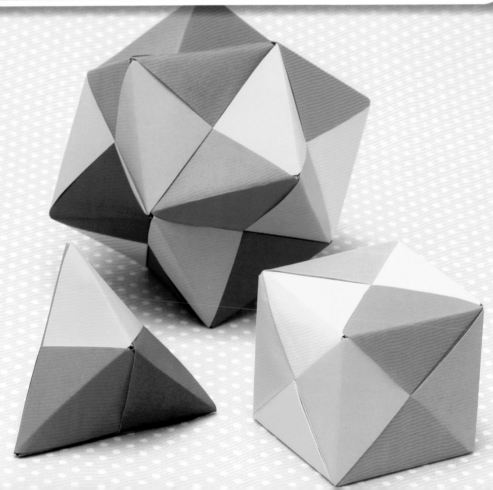

組件的摺法

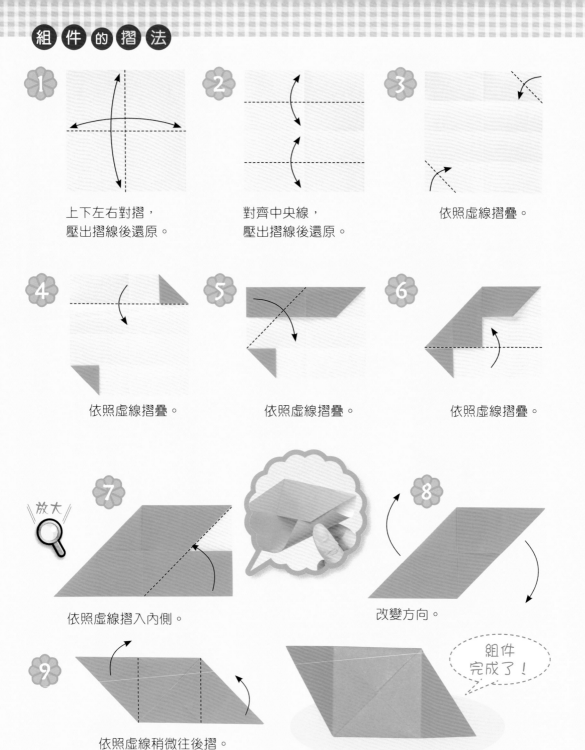

1 上下左右對摺，
壓出摺線後還原。

2 對齊中央線，
壓出摺線後還原。

3 依照虛線摺疊。

4 依照虛線摺疊。

5 依照虛線摺疊。

6 依照虛線摺疊。

7 放大
依照虛線摺入內側。

8 改變方向。

9 依照虛線稍微往後摺。

組件
完成了！

組合方法

「三角形」的組件

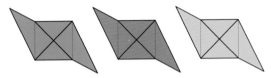 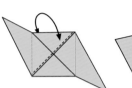 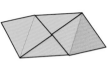

準備3個不同顏色的組件。

如圖般依照虛線往後摺，
壓出摺線後還原。

1

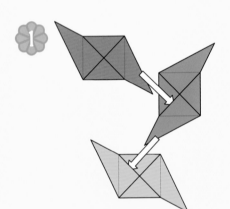
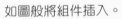

如圖般將組件插入。

2

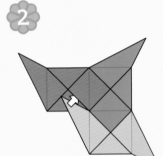

如圖般插入。

3

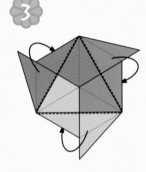

依照虛線往後摺。

4

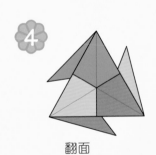

翻面

翻面

5

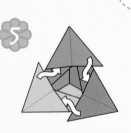

如圖般插入。

完成了！

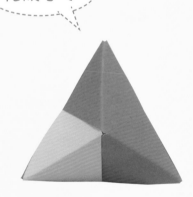

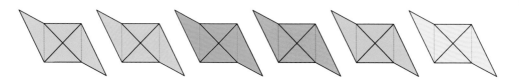

「立方體」的組件

準備6個不同顏色的組件。

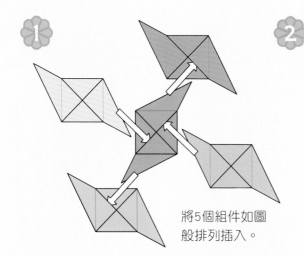

1 將5個組件如圖般排列插入。

2 如圖般插入。

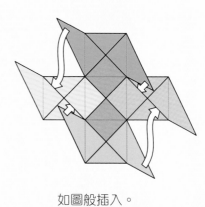

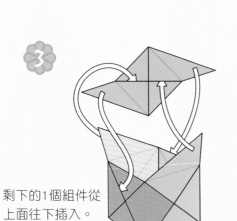

3 剩下的1個組件從上面往下插入。

完成了！

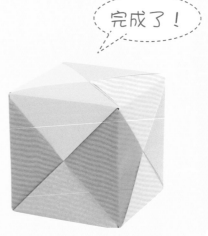

「24面體」的組件

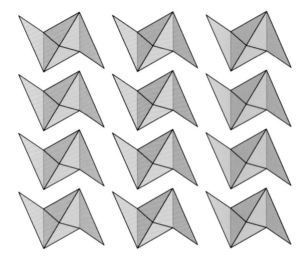

準備3種顏色的組件各4個。

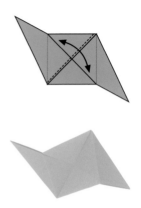

如圖般依照虛線摺疊，
壓出摺線後還原。

①

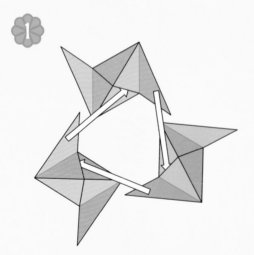

將3個組件如圖般
排列插入。

②

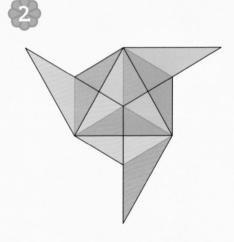

插入完成的模樣。
同樣的東西製作4組。

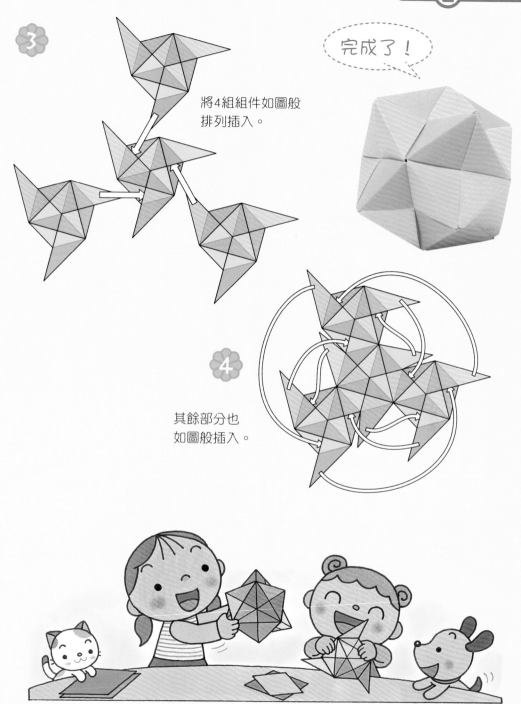

3

將4組組件如圖般
排列插入。

完成了！

4

其餘部分也
如圖般插入。

奇妙星星

用紙 7.5×7.5㎝ 12張

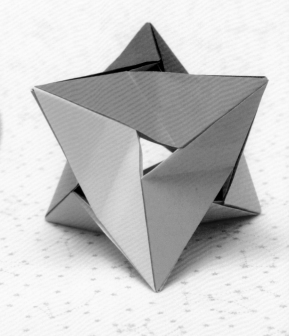

組件的摺法

① 上面往後、下面往前，
依照虛線摺疊。

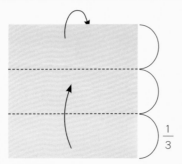

$\frac{1}{3}$

放大

② 依照虛線往後摺，
壓出摺線後還原。

組件
完成了！

③ 依照虛線摺疊，
壓出摺線後還原。

組 合 方 法

「奇妙星星」的組件

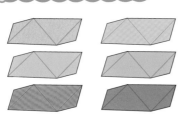

準備12個不同
顏色的組件。

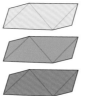

① 將3個組件如圖般
排列插入。

黏膠

② 插入完成的模樣。
同樣的東西製作4組。

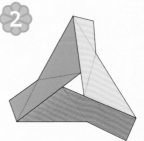

③

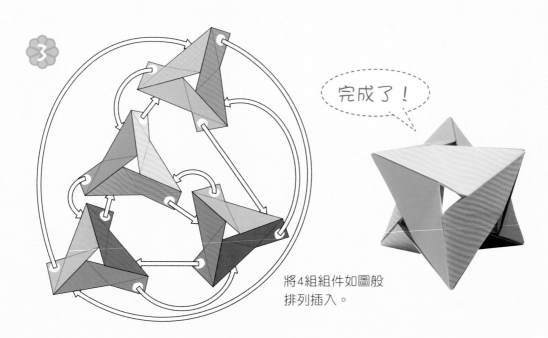

完成了！

將4組組件如圖般
排列插入。

攀爬架

用紙

15×15cm 12張

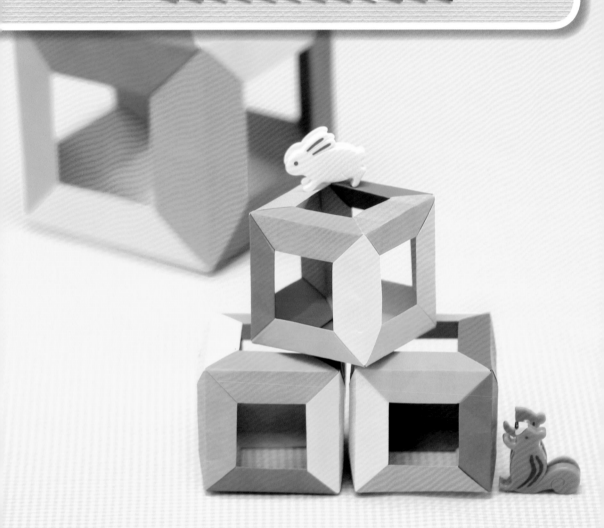

組件的摺法

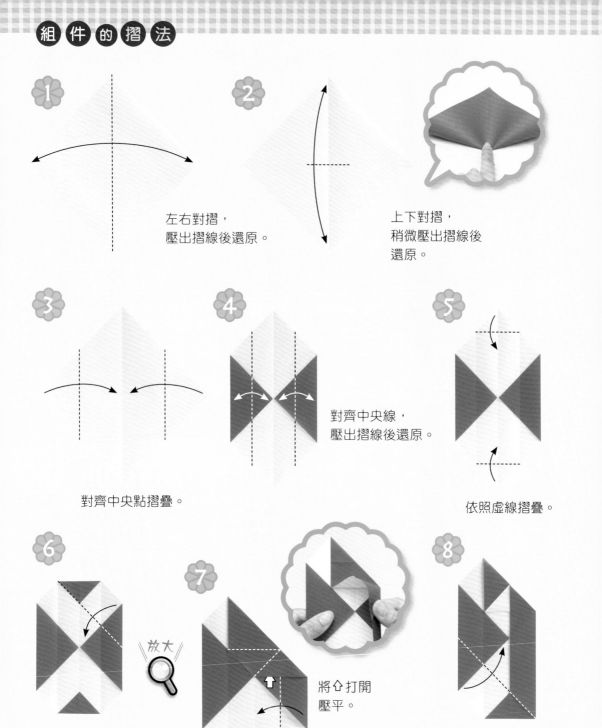

1 左右對摺，
壓出摺線後還原。

2 上下對摺，
稍微壓出摺線後
還原。

3 對齊中央點摺疊。

4 對齊中央線，
壓出摺線後還原。

5 依照虛線摺疊。

6 依照虛線摺疊。

7 放大

將⇧打開
壓平。

8 依照虛線摺疊。

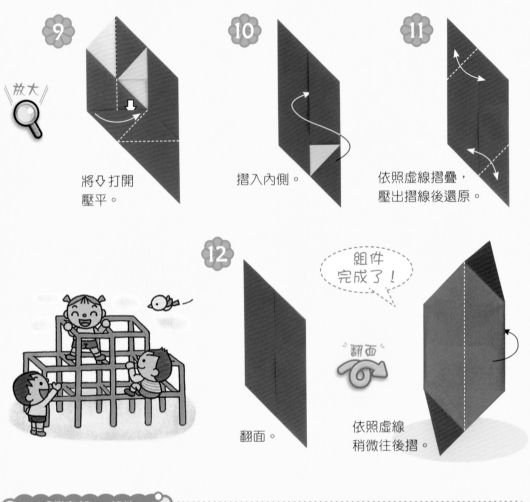

9 將↓打開壓平。

10 摺入內側。

11 依照虛線摺疊，壓出摺線後還原。

12 翻面。

組件完成了！

翻面

依照虛線稍微往後摺。

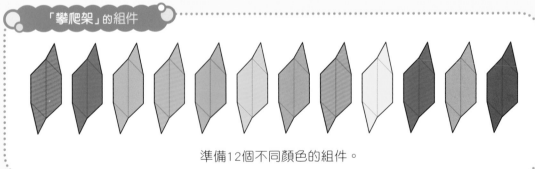

「攀爬架」的組件

準備12個不同顏色的組件。

1

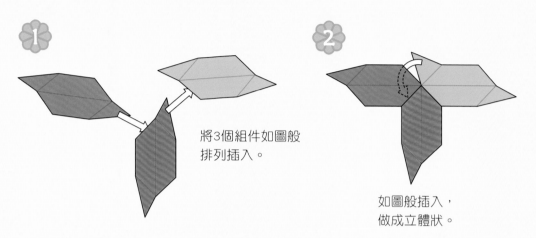

將3個組件如圖般
排列插入。

2

如圖般插入，
做成立體狀。

3

2組內側朝上放置。

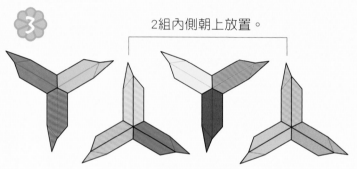

同樣的東西製作4組。

難以插入固定時，先
將末端稍微往後摺，
再塗上黏膠，就能避
免鬆脫了。

4

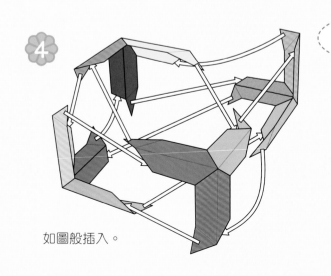

如圖般插入。

完成了！

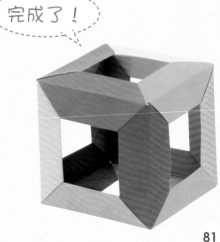

立體星星

用紙

7.5×7.5cm　12張
（15×15cm　6張）

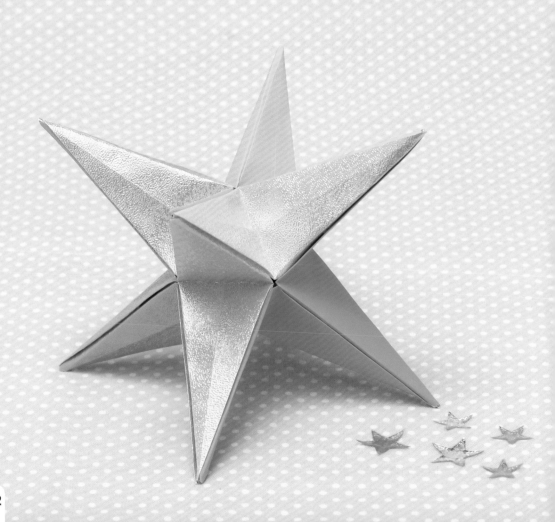

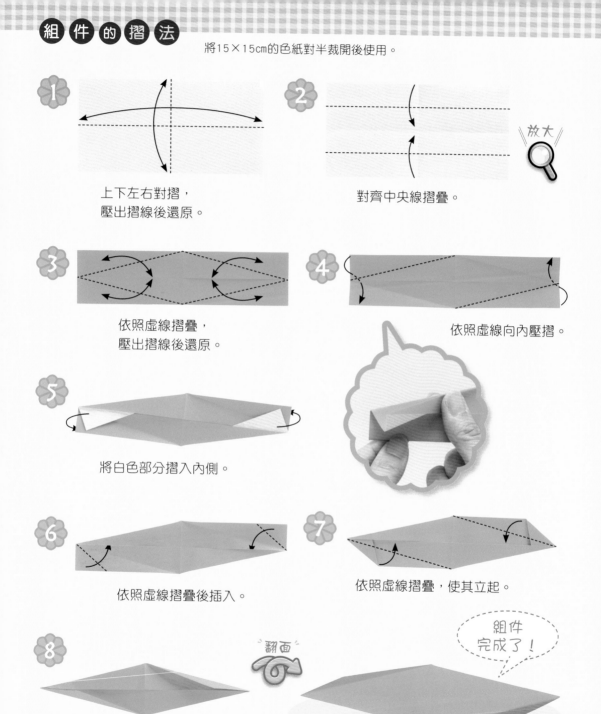

組件的摺法

將15×15cm的色紙對半裁開後使用。

1 上下左右對摺，壓出摺線後還原。

2 對齊中央線摺疊。

放大

3 依照虛線摺疊，壓出摺線後還原。

4 依照虛線向內壓摺。

5 將白色部分摺入內側。

6 依照虛線摺疊後插入。

7 依照虛線摺疊，使其立起。

8 摺好的模樣。

翻面

組件完成了！

「立體星星」的組件

準備4種顏色的組件各3個。

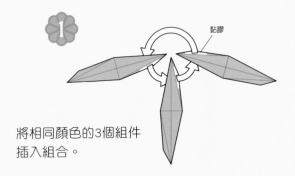

1

黏膠

將相同顏色的3個組件
插入組合。

2

黏膠

組合好的模樣。
其他顏色的組件也以相同方法組合，
如圖般塗上黏膠。

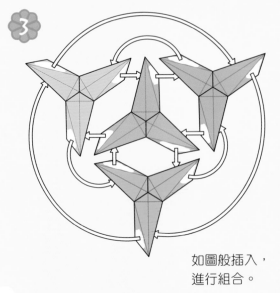

3

如圖般插入，
進行組合。

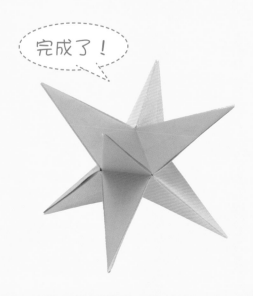

完成了！

兔子裝飾盒

田鶴

★★★

用紙

15×15cm 3張

組 件 的 摺 法

1

依照虛線摺疊，
壓出摺線後還原。

2

依照虛線
摺疊。

3

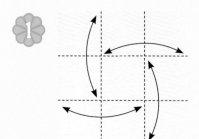

將⇩打開
壓平。

4

將⇦打開
壓平。

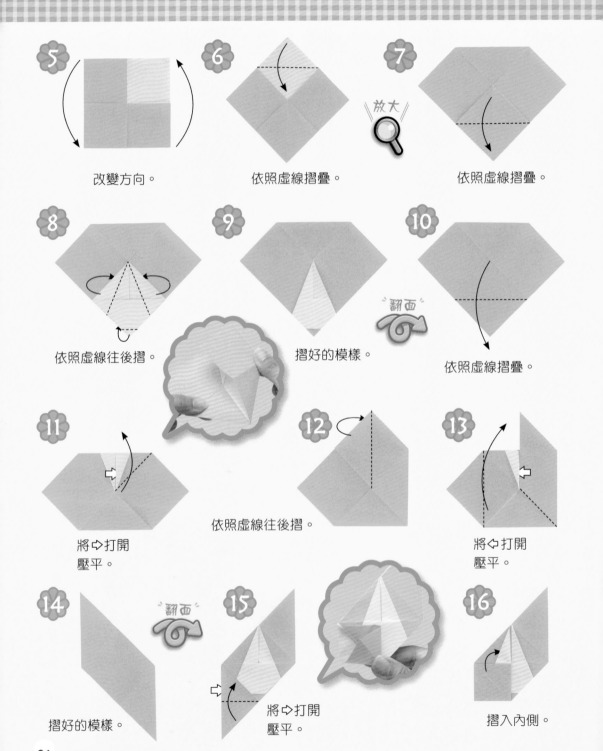

5 改變方向。

6 依照虛線摺疊。

放大

7 依照虛線摺疊。

8 依照虛線往後摺。

9 摺好的模樣。

翻面

10 依照虛線摺疊。

11 將 ⇨ 打開
壓平。

12 依照虛線往後摺。

13 將 ⇨ 打開
壓平。

14 摺好的模樣。

翻面

15 將 ⇨ 打開
壓平。

16 摺入內側。

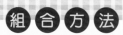
「兔子裝飾盒」的組件

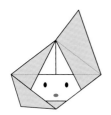 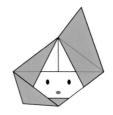 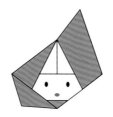

準備3個不同
顏色的組件。

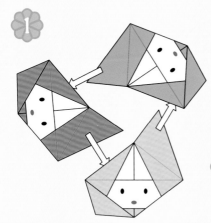

① 如圖般將
組件插入。

完成了！

② 如圖般將
組件插入。

組件
完成了！

⑰ 依照虛線稍微往後摺，
壓出摺線後還原。

畫上臉部後，
依照虛線稍微
往後摺。

心形裝飾盒

用紙　17.5×8.75cm　6張
（17.5×17.5cm　3張）

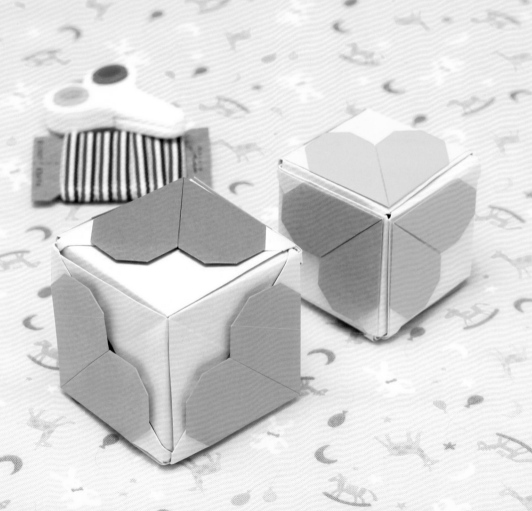

 組件的摺法

將17.5×17.5cm的色紙對半裁開後使用。

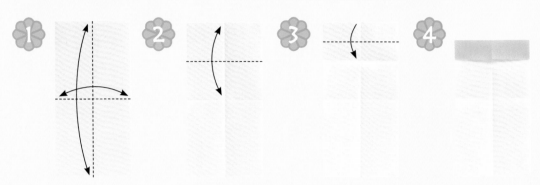

① 上下左右對摺，
壓出摺線後還原。

② 對齊中央線，
壓出摺線後還原。

③ 對齊摺線摺疊。

④ 摺好的模樣。

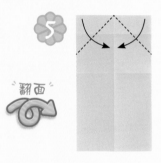

⑤ 依照虛線摺疊。

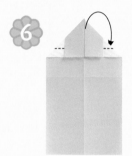

⑥ 尖端對齊中間點
往後摺。

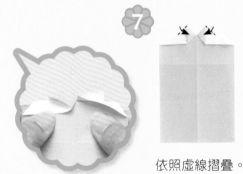

⑦ 依照虛線摺疊。

⑧ 依照虛線
摺疊。

⑨ 摺好的模樣。

⑩ 依照虛線往後摺。

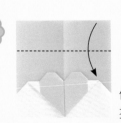

⑪ 依照虛線
摺疊。

⑫ 打開。

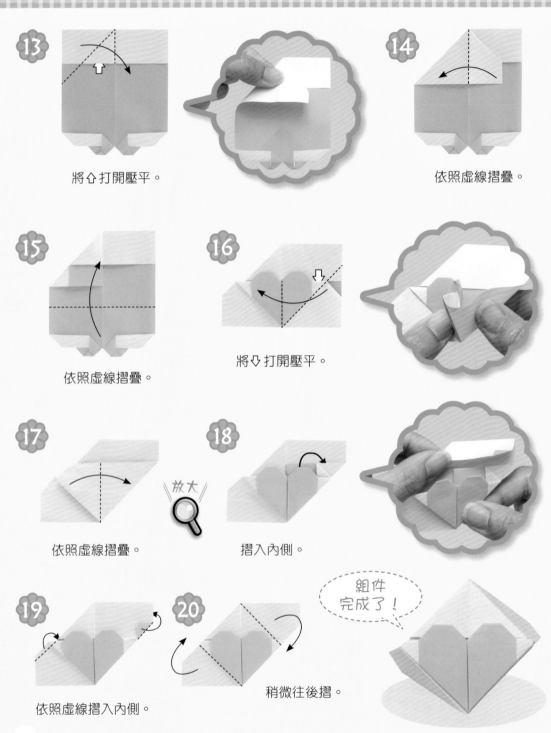

13 將∩打開壓平。

14 依照虛線摺疊。

15 依照虛線摺疊。

16 將⇩打開壓平。

17 依照虛線摺疊。

放大

18 摺入內側。

19 依照虛線摺入內側。

20 稍微往後摺。

組件完成了！

「心形裝飾盒」的組件

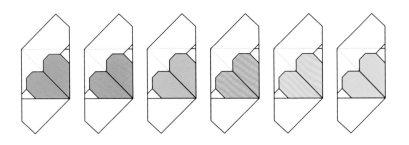

準備6個不同
顏色的組件。

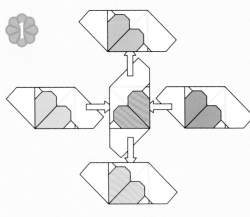

將5個組件如圖般排列插入。

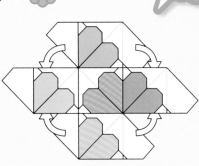

2

各自插入，
加以組合。

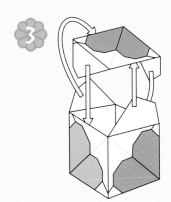

完成了！

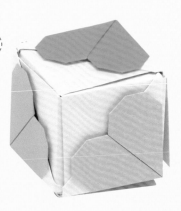

剩下的1個組件
從上面往下插入。

PART ② 多面組合摺紙

聖誕老人裝飾盒

用紙

15×15cm 6張

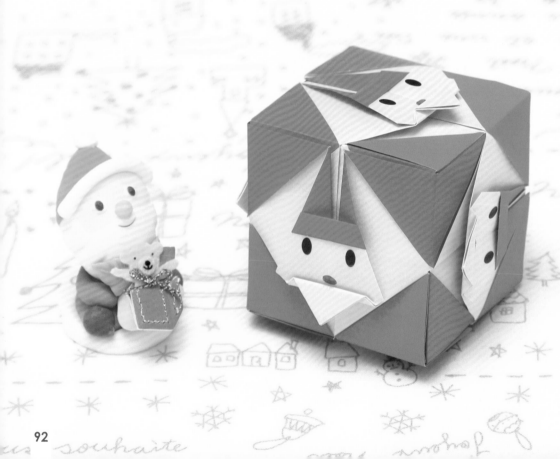

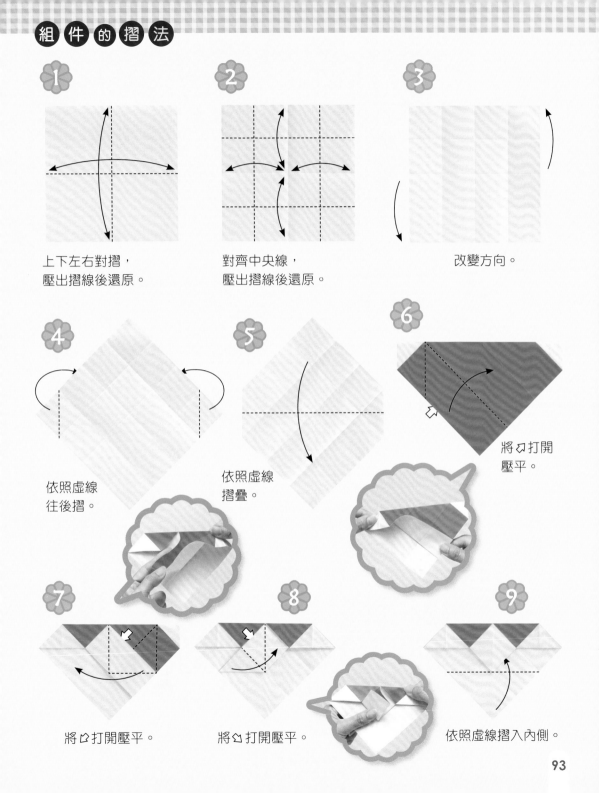

組件的摺法

1

上下左右對摺，
壓出摺線後還原。

2

對齊中央線，
壓出摺線後還原。

3

改變方向。

4

依照虛線
往後摺。

5

依照虛線
摺疊。

6

將⤵打開
壓平。

7

將↻打開壓平。

8

將↻打開壓平。

9

依照虛線摺入內側。

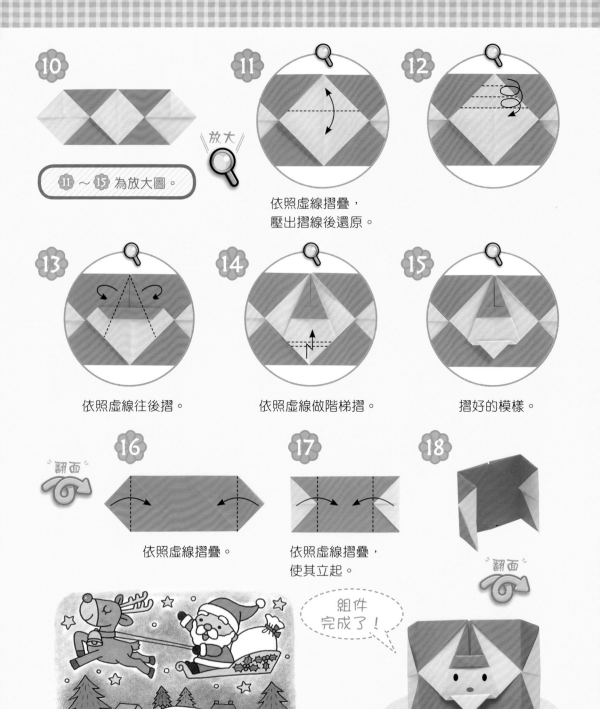

依照虛線摺疊，
壓出摺線後還原。

依照虛線往後摺。

依照虛線做階梯摺。

摺好的模樣。

依照虛線摺疊。

依照虛線摺疊，
使其立起。

組件
完成了！

畫上臉部。

11 ~ 15 為放大圖。

放大

「聖誕老人裝飾盒」的組件

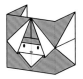 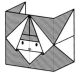 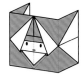 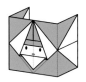 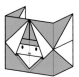 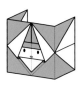

準備紅色和綠色的組件各3個。

 1

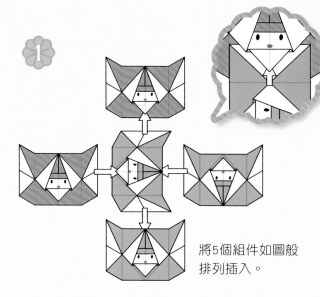

將5個組件如圖般
排列插入。

2

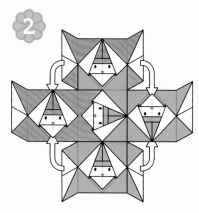

各自插入，加以組合。

3

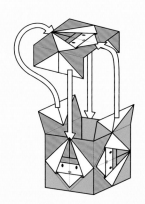

剩下的1個組件
從上面往下插入。

完成了！

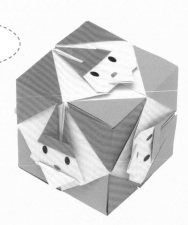

作者 **新宮文明**

1953年出生於福岡縣大牟田市。從設計學校畢業後來到東京，1984年成立City Plan股份有限公司。一邊從事平面設計，一邊推出原創商品「JOYD」系列，在玩具反斗城、東急HANDS、紐約、巴黎等地販賣。1998年推出「摺紙遊戲」系列。2003年開始經營「摺紙俱樂部」網站。著有：《一定要記住！簡單摺紙》（同文書院）、《誰都能完成 Enjoy摺紙》（朝日出版社）、《實用好玩的摺紙》、《大家來摺紙！》、《3‧4‧5歲的摺紙》、《5‧6‧7歲的摺紙》（以上為日本文藝社）、《增長智慧的摺紙繪本 動物篇》、《增長智慧的摺紙繪本 水中生物篇》（文溪社）等。

日文原著工作人員

- 裝訂‧內文設計　斉藤博幸（サン‧クリエート）
- 造型　井上聡子
- 插圖　楢原美加子
- 圖片攝影　天野憲仁
- DTP　斉藤博幸（サン‧クリエート）
- 編輯協助　佐藤洋子

愛摺紙 8

立體組合摺紙（暢銷版）

作　　者／新宮文明
譯　　者／賴純如
出　版　者／**漢欣文化事業有限公司**
地　　址／新北市板橋區板新路206號3樓
電　　話／02-89539611
傳　　真／02-8952-4084
郵 撥 帳 號／05837599 漢欣文化事業有限公司
電 子 郵 件／hsbookse@gmail.com

二 版 一 刷／2019年1月

國家圖書館出版品預行編目資料

立體組合摺紙 / 新宮文明著；賴純如譯. -- 二版.--
新北市：漢欣文化, 2019.01
96面；17×21公分. -- (愛摺紙；8)
譯自：親子で楽しむユニットおりがみ
ISBN 978-957-686-764-4(平裝)

1.摺紙

972.1　　　　　　　　　　　　　107020793